高等学校艺术设计专业课程改革教材

服 装 刺 绣

胥一兰　　主编

清 华 大 学 出 版 社

北京交通大学出版社

·北京·

内 容 简 介

本书立足于中国服装刺绣设计的学习需求，从中国服装刺绣的起源、发展、流派、设计原则、针法技艺等多个方面设计教学内容，内容涵盖了服装刺绣专业学习所必须掌握的基础知识。读者通过阅读和学习本书，可以系统地学习服装刺绣的类别、设计方法及工艺设计。

本书由刺绣在服装中的价值而展开，从不同的角度、层次进行解读，内容由浅入深，适合初步接触服装刺绣的人员学习。

图书在版编目（CIP）数据

服装刺绣 / 胥一兰主编 . —北京：北京交通大学出版社：清华大学出版社，2023.7
高等学校艺术设计专业课程改革教材
ISBN 978-7-5121-4942-7

Ⅰ.①服…　Ⅱ.①胥…　Ⅲ.①刺绣－工艺美术－技法（美术）－高等学校－教材　Ⅳ.① J533.6

中国国家版本馆 CIP 数据核字（2023）第 082245 号

服装刺绣

FUZHUANG CIXIU

责任编辑：黎　丹
出版发行：清 华 大 学 出 版 社　　　邮编：100084　　电话：010-62776969
　　　　　北京交通大学出版社　　　　邮编：100044　　电话：010-51686414
印 刷 者：三河市华骏印务包装有限公司
经　　销：全国新华书店
开　　本：210 mm×285 mm　　印张：8.25　　字数：256 千字
版印次：2023 年 7 月第 1 版　　　2023 年 7 月第 1 次印刷
印　　数：1～2 000 册　　定价：49.00 元

接到为"高等学校艺术设计专业课程改革教材"写序的请求，我感到非常荣幸。在与编者就本系列教材的选题背景与编写思路进行深入讨论后，感觉教材的编写者对于本系列教材的编写是非常严谨和认真的。同时，也深刻感受到本系列教材的编写有其必要性和重要意义。

随着我国经济的飞速发展，人们对生活品质的追求越来越高，由此带动了艺术与设计领域的繁荣。设计是把一种计划、规划、设想通过视觉的形式传达出来的创造性活动。同时，设计的一个重要特征就是可实施性。近年来，我国普通高等院校设计专业的教师在艺术与设计领域不断探索，找到了设计课堂教学及设计实施与应用的有效结合点，并以教材的形式归纳总结出来，形成了系统的理论体系，为设计教育做出了重大贡献。本系列教材的编者就是其中的代表。

本系列教材的编写充分体现了高等院校设计教育以"能力培养为中心"的教学原则，注重学生对知识的理解与应用训练，重点培养学生的实践能力；强调理论讲授、案例分析、课堂讨论及课堂交流结合的方式，增强学生的感性认识，调动学生参与教学活动的积极性。本系列教材内容全面、理论讲解细致、图文并茂、理论结合实践、紧跟设计门类和设计专业市场需求、实践性强，对在校学生有很大的指导作用。本系列教材的编写还充分体现出对学生艺术设计思维能力培养和设计技能训练的重视，使学生在训练中提高、在思考中进步、在欣赏中成长，是一套集科学性、艺术性、实用性和欣赏性于一体的、特色鲜明的教材，对提升学生的艺术设计品位、设计思维能力、设计操作能力和设计表达能力大有益处。

本系列教材的图片都是通过精挑细选而来的，能帮助学生更加形象、直观地理解理论知识。同时，这些精美的图片还具有较高的参考和收藏价值。本系列教材可作为普通高等院校艺术与设计类专业的基础教材，还可以作为行业爱好者的自学辅导用书。

<div style="text-align: right">

文　健

2023 年 4 月于广州

</div>

在从事刺绣教学的十年时间里，编者学习了各种服装和刺绣历史及技艺，也购买过一些不同刺绣流派的书籍进行学习和研究。在编写这本书之前，本以为自己能够很顺利地完成编写，但真正开始工作后才发现，多年的积累和学习只是刺绣这个大门类的冰山一角。为了完成编写工作，编者特意购买了更多的新书，并再次开始了新一轮的四处学习和讨教，以及不停地走访，最终完成了编写。在这一过程中，自身也受益匪浅，将多年来未梳理的各个流派刺绣的针法进行了归纳总结，虽然在书中并未展示，但这对编写本书起到了非常重要的作用，同时对部分外来的刺绣也有了更深层次的了解。

刺绣本身是一个宏大的工艺门类，书中仅仅介绍了部分用于服装上的刺绣工艺。为了丰富内容，编者在正文中加入了一些拓展内容，这些内容有些是传说、有些是实例、有些则是习俗，但都与服装、刺绣息息相关，因为刺绣本身源于生活，而其用途在不同的环境和民族文化中又是不一样的，有些刺绣必须要在特定的文化环境下才能解释其根源和用途。

在科技迅速发展的当下，能慢慢静下来刺绣的人越来越少，传统刺绣呈现出越来越边缘化的发展趋势，当刺绣被作为工艺品欣赏的同时，它失去了原本的生活实用性，慢慢淡出了人们的日常生活。随着传统文化复兴政策的推动，刺绣又被拉回到我们多彩的生活中，较为广泛地运用于服装上，这是刺绣业再次发展的重要契机。本书内容仅是刺绣门类的基础知识，只是为学习服装设计同时又爱好刺绣的人们提供一些浅显的刺绣专业知识，如有不足之处，还望见谅并不吝指正。

对于这本书的顺利编写，我要特别感谢给予我支持和帮助的中国刺绣行业的同仁们，感谢恩师郝淑萍女士的支持，另外特别感谢民族服饰博物馆的支持。

本书一部分图片为作者及其学生创作，另一部分图片选自公开发表的出版物、网络以及其他渠道，由于许多作品原本并未具体注明作者和出处，故在书中难以一一标注，特此谨致谢意及歉意。原作者见书后，可与我们或出版社联系，以便添加详细图注，并诚恳致谢合作。

编　者
2023 年 4 月

服装刺绣

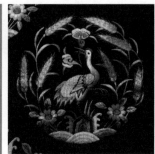

目录
Contents

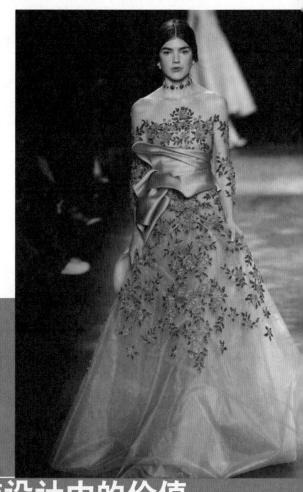

第0章

概述——刺绣在服装设计中的价值

1. 艺术价值

刺绣是伴随着人类审美的提升而出现的，作为服装的装饰技法之一，是服装设计必不可少的工艺。在中国，刺绣具有较高的地域文化特性和民族文化特性，尤其是传统手工刺绣。

传统的手工刺绣文化，一般以地域或民族划分流派，其历史发展更是经历了上百年乃至上千年的积淀。传统刺绣受到宗教信仰、地域文化、民族文化等许多因素影响，其鲜明的艺术特点都表现在刺绣纹样及风格上。某一流派的刺绣，尤其特定的图纹和配色，都是在长期的发展中逐步提炼升华而来的，都具有其独特的民族精神。相较于传统手工刺绣的文化底蕴和艺术审美，机器刺绣出的绣品既少了人文气韵，也少了些艺术内涵。

刺绣是来源于生活，并且与生活密切相连的艺术，是实用审美的一种体现方式，它的价值不仅仅局限于精致的外在，更多的是人们对美好生活的憧憬与向往，是一种人文精神的外在表现形式。

2. 消费价值

精美的刺绣不仅能提升服装整体的视觉效果，还具有较好的经济价值。在大力提倡文化复兴的当代，刺绣服装已然成为流行时尚，传统刺绣也乘着文化复兴的春风再次崛起、发展。随着市场经济的发展，文化消费成为消费主导，一件好的手工刺绣服装不仅有较高的功能性，能穿戴，能起到装饰美化作用，而且还有较高的工艺水平。具备较高工艺水平的手工刺绣不论以哪种形式存在，都投入了大量的人工成本。传统手工刺绣与机器刺绣的区别就在于：一个是付出了大量的人工劳动力，一个是以机器替代了人工的操作，其投入的成本差距甚远，且效率也不尽相同。在消费价值这一点上，传统刺绣的消费价值是高于机器刺绣的。

3. 文化价值

刺绣承载着传统的文化底蕴，是推进服装行业发展的重要元素。刺绣工艺可以提升服装整体的可观赏性及其价值消费，它特有的文化价值是不可替代的。随着社会经济的不断发展，原本附属于服装装饰工艺的刺绣一步一步地发展成为独立的艺术门类，在其发展的过程中，不断地涉足日常生活中的各个门类，从一开始的服装刺绣，衍生出实用品刺绣、佛事刺绣、刺绣工艺品等多个门类。在刺绣发展的鼎盛时期，其功能更是涵盖日常生活的方方面面，随之也出现了刺绣工艺的分级化，有专攻宫廷贵族所用的刺绣，也有仅流行于民间市井的刺绣，进而呈现出风格迥异的刺绣艺术文化，这些时代造就的文化遗产是我们当代人观察和研究历史最好的实证。

传统的刺绣艺术不仅仅是为人们提供审美的需求，更多的是表现了对大自然的崇拜和天地神灵的敬畏。人们将山川、河流、日月、星辰都作为刺绣装饰在衣物上，是对自然的崇拜表现。刺绣的吉祥纹样反映的是人们对美好生活的向往，运用吉祥纹饰的象征意义其实也是精神上的祈祷。而这些崇拜、敬畏和祈祷都是我们祖先对生活的感知，对幸福生活的渴望，也是人性和文化的体现。

4. 传承价值

早期的刺绣工艺不仅限于对审美的追求，还有一部分是出于对生命自然的崇拜，具有一定的功能性。随着时间的流逝、社会的发展和经济的不断前行，刺绣工艺从原本的服装装饰艺术逐步发展成为独立的艺术形式。

刺绣工艺有着悠久的历史，不同的地域环境、不同的民族文化造就了丰富多样、风格迥异的刺绣。但随着工业革命的开始、机械化进程的加速，传统的手工刺绣正面临着被机器刺绣所替代的命运。传统的刺绣（包括手工刺绣和半手工刺绣）是人类发展史中重要的文化，是具有传承意义的艺术。

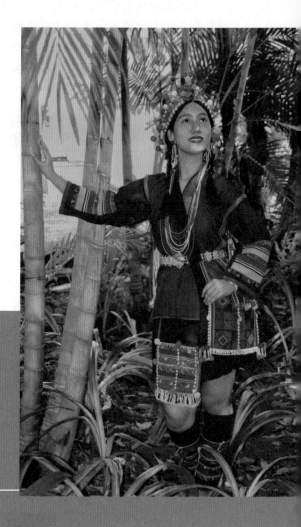

第1章

中国服装刺绣的发展

从远古时代人们开始制衣缝纫，服装刺绣就开启了她漫长的发展史。历史上每一个朝代的更替都孕育着不同的文化审美，不同的审美标准造就了不同的服装款式及刺绣工艺，以古代女性服装为例：秦汉时期女性服装较为质朴，并无多余修饰；唐代的女性服装是中国服饰文化中绚丽多彩的一页，当时的女性爱极了襦衫广袖、拖地长裙和刺绣华服（见图1-1）；清代的女性服装以满服旗袍为主，镶刺绣花边是这一时代女性服装的特色。

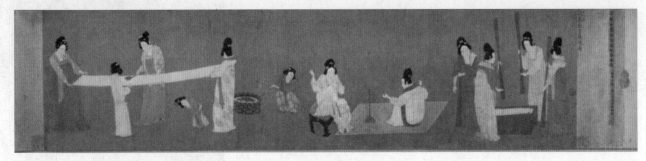

图1-1 捣练图（张萱）

1.1 原始社会时期（约前3000千纪—约前2070年）

在远古时代，人类通过狩猎满足生存需求后，对生活物资上的需求也随之产生，进而出现了土陶、玉器、纺织等为生活物资服务的工艺。缝纫刺绣工艺则是顺应人们对生活的审美需求而产生的。纺织是人类生产生活中较早出现的工艺类型，有了纺织工艺便有了织物。刺绣产生的前提条件是有针、有线、有织物，由此可以推断刺绣工艺的发展略晚于纺织工艺。

经考古发现，在距今30 000年前的北京周口店山顶洞人遗址（旧石器时代）中，发现并出土了一枚长82 mm，最粗处直径为3.3 mm的骨针（见图1-2），针身圆滑、略显弯曲，针尖圆滑且锐利，在针的尾部3.1 mm处有极其微小的针眼。这枚骨针是目前世界上最早的缝纫工具。

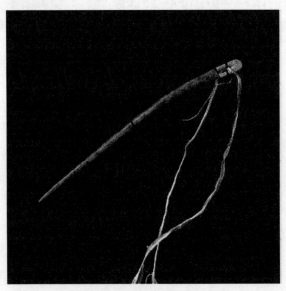

图1-2 山顶洞人遗址出土的骨针

在距今6 000多年前的西安半坡遗址（新石器时代仰韶文化）中，发现并出土了骨针（见图1-3）、陶制纺锤、陶制纺轮（见图1-4）和带编织印痕的陶器百余件，由此推断在当时纺织工艺已经产生，这为刺绣工艺的出现提供了前提条件。

图1-3 半坡遗址出土的骨针　　　　　　　图1-4 半坡遗址出土的陶纺轮

我国最早关于刺绣的记载是《尚书·益稷》，文中记载："舜帝曰：'臣作朕股肱耳目。予欲左右有民，汝翼。予欲宣力四方，汝为。予欲观古人之象，日、月、星辰、山、龙、华虫，作会；宗彝、藻、火、粉米、黼黻，絺绣，以五采彰施于五色，作服，汝明。'"这是舜帝对禹说的一段话，由此得出舜帝在位时既已创立十二章服，即日、月、星辰、山、龙、华虫、宗彝、藻、火、粉米、黼黻十二章。而后华夏各个部落的首领、各朝代君主在举办重要的祭祀或庆典时必穿"十二章服"绣衣。图1-5是十二章纹样。

图1-5 十二章纹样

思考题：

查阅资料，简绘清代帝王龙袍上的十二章纹分布图。

知识拓展1

1.2 先秦时期（约前2070—前256）

殷商时期（前1600—前1046）属于奴隶制的鼎盛时期，奴隶主作为统治阶级，其财富与日俱增，刺激了贵族们对奢侈生活的需求，青铜、玉器、陶瓷等手工艺迅速发展，其实用范围不断扩大。商代的服饰基本形制趋同，但实际上商代的服饰还是具有相当严格的等级区分的，新石器时期产生的刺绣工艺和较高级的染织品及饰品都仅供奴隶主阶级享用。

西周时期（前1046—前771）的社会经济得到了更好的发展。刺绣的衣服当时称"黹衣"，西周时期的染、织、刺绣已出现分工，刺绣工艺趋于成熟且被广泛使用。《国语·齐语》中，齐桓公曰："昔吾先君襄公筑台以为高位，田狩毕弋，不听国政，卑圣侮士，而唯女是崇。九妃、六嫔，陈妾数百，食必粱肉，衣必文绣。……"在陕西宝鸡茹家庄西周墓葬遗址中发现，墓室的淤泥上有锁绣（即辫绣）的刺绣印痕（见图1-6），刺绣线条流畅、针脚匀整，所出土的刺绣印痕均为单一的锁绣针法，由此可判断当时的刺绣多以锁绣为主，针法单一，但技艺娴熟。

东周时期（前770—前256）初期刺绣品以贵族们的服饰用品为主，东周王室设官员专司其职。当时时局动荡，各诸侯国之间往来频繁，织绣品作为礼物相互馈赠。由于战乱和变革，刺绣由贵族专属日益发展至为平民所用，刺绣的应用范围也从服饰扩大至日常用品。刺绣针法由单一的锁绣发展至锁绣与平绣相结合的刺绣手法，刺绣题材也由单调的几何图形发展至花草虫鱼、飞禽走兽等纹样。我国现存较早的刺绣品是春秋战国时期的绣品织物。

湖北省江陵马山一号楚墓出土的虎纹绣罗单衣（见图1-7），现藏于湖北省的荆州博物馆，是用锁绣法在灰白色罗地上绣制而成的。绣线有红棕、黄绿、土黄、橘红、黑灰等色，绣迹轻薄精细，锁绣针迹流畅。绣衣纹样以龙、凤、虎和花卉为主，其中凤鸟纹颇具特色，与同时期漆器上的凤鸟纹风格相近。虎纹则以土红和黑色相间，十分灵动、精巧。

知识拓展2

图1-6　西周墓葬遗址的刺绣印痕

图1-7　湖北楚墓刺绣——虎纹绣罗单衣

思考题：

1. 总结先秦时期的刺绣工艺特点。

2. 查阅湖北省江陵马山楚墓出土的刺绣文物资料，整理并总结这一时期楚文化刺绣的特点。

1.3 帝制时期（前221—1840）

经过春秋战国的发展之后，秦代的刺绣工艺已趋于成熟，并发展出了更多的刺绣针法。考古发现，在陕西省咸阳的秦宫殿遗址出土的绣品中就运用了戳纱绣。戳纱绣是在有纱眼的面料上按照一定的规律刺绣，早期的戳纱绣以几何纹样刺绣为主。

著名的"丝绸之路"在汉代开通，以农业经济的繁荣发展作基础，百业兴盛，纺织业的高度发展促进了刺绣工艺的提升。在汉代刺绣开始了专业生产——"东织室""西织室"，这些高档丝织刺绣品是专供皇室贵族享用。当时的刺绣针法仍以锁绣为主，但在锁绣的运用上有了新发展，如运用单排锁绣表现轮廓，多排锁绣并排或圈排绣制成面，这类刺绣手法坚实耐用，由此发展出了以锁绣为主的长寿绣、信期绣、乘云绣等刺绣纹样。

湖南马王堆一号墓出土的信期绣褐罗绮绵袍（见图1-8），现藏于湖南省博物馆。绵袍身长155 cm，双袖展开长243 cm；右衽大襟衣，袍身为茶黄色菱纹罗地面料，通身加饰信期绣纹样，袍子边缘镶白绢作装饰。

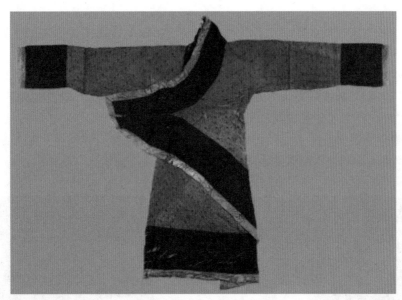

知识拓展3

图1-8 罗地信期绣丝绵袍

魏晋南北朝时期，中国刺绣进入了重要的转折点，在战乱不断的北方，经济和文化都受到巨大冲击。在局势相对稳定的南方地区，包括刺绣在内的经济文化得到了稳定有序的发展。受长期的战乱影响，部分北方民族相继迁徙至安定的南方定居，由此带来了南北文化的相互融合。东汉末年传入中原的佛教文化在此盛行起来，催生了对佛幡佛像等宗教用品的大量需求，以欣赏供养为主的刺绣佛像诞生了。由于其观赏价值的提高，促进了刺绣工艺的不断精进。除刺绣佛像外，发愿文书、山川地貌、供养人物（见图1-9）等都是刺绣的题材，文化的融合和外来纹样的流入，大大地丰富了刺绣的题材和形式。

图 1-9　北魏彩绣佛像供养人

　　隋唐时期是历史上经济发展的繁荣时期，为染织刺绣的发展提供了丰富的物质基础。唐代佛教文化兴盛，刺绣佛像及经文成为这一时期重要的刺绣文化主题，这也是刺绣文化由纺织物装饰逐步转变为艺术欣赏品的时期。唐代宫廷少府监设染织署专门管理染织刺绣的生产，唐太宗时期首次出现了管理刺绣的专员——"绣师"。为了满足贵族对奢靡生活的需求，绣师开始运用金银线和各类珍宝进行刺绣，并突破了传统的锁绣针法，发展创新了齐针、戗针、打籽针等多种针法。这一时期传世和出土的刺绣品大多与宗教艺术密切相关。

　　在法门寺地宫曾出土唐代的丝织刺绣品。出土的文物中有的运用了金饰工艺，如印花贴金、描金、捻金、织金、蹙金等，其中以织金锦和蹙金绣最为珍贵。

　　唐代紫红罗地蹙金绣半臂（见图 1-10），现藏于法门寺博物馆。衣裳形制是唐代仕女典型的对襟衣，衣长仅过胸，两袖为半袖，袖口宽大，半臂领口以金线绣流云纹作装饰，衣身刺绣折枝花卉纹样。服装通身以金线刺绣折枝花，凸显了华丽贵气，又不失活泼的效果。

　　唐代紫红罗地蹙金绣裙（见图 1-11），现藏于法门寺博物馆。裙身以蹙金技法刺绣山川、流云纹饰，腰带处刺绣的云纹呈现对称状，裙身整体华丽堂皇。

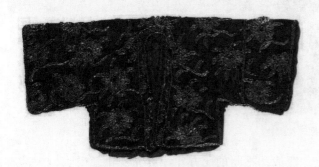

图 1-10　唐代紫红罗地蹙金绣半臂

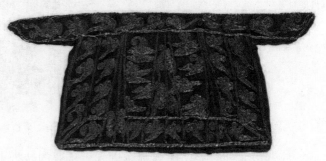

图 1-11　唐代紫红罗地蹙金绣裙

　　五代十国的分裂局面结束后，宋代在一段时期内社会都保持着相对安定的局面，商业迅速发展，城市布局打破了坊与市的格局限制，出现了空前的繁荣景象。受到当时海外贸易的刺激，手工业也得到了巨大发展。当时的朝廷在少府监设绫锦院、文思院、内染院、文绣院，其中文绣院内有巧手绣师三百余人，均为皇室宫廷服务。这一时期的刺绣工艺不论是质量还是数量都有所提升。受宋代花鸟画的影响，出现了许多刺绣与绘画相结合的精美欣赏品，史称"画绣"。宋徽宗时期设绣画专科，以名人画作为创作题材，多为纯欣赏的仿书画刺绣作品。这一时期的刺绣实用品也深受书画绣品的影响，实用品的刺绣技

艺也不断提升，为满足欣赏需求，创新了多种针法。

1975 年，在福建黄昇墓中出土了 354 件服饰及丝织品，堪称宋代丝绸的宝库。在出土的织物中有暗花、小提花和大提花等提花织造纹饰，花型有牡丹、芙蓉、山茶、梅花等，织物纹样布局自然，层次分明。黄昇墓中出土的文物是目前发现最为完整的南宋刺绣品。

元代的刺绣作品虽然承袭了宋代的遗风，沿袭了宋代的工艺，但却远不及宋代的精美。明代的大家张应文曾在《清秘藏》中描述："元人用线稍粗，落针不密，间用墨描眉目，不复宋人精工矣！"元代是我国历史上第一个少数民族大一统的朝代，当时的蒙古人信奉喇嘛教，所以刺绣除作服饰外，还为宗教文化服务，被广泛用于制作佛像、经幡、经卷等。这一时期人们喜爱用金银作装饰，故元代出土或流传保留的刺绣品多用盘金、平金、泥金、贴金箔等工艺。

在内蒙古自治区出土的棕色罗刺绣花鸟纹夹衫（见图 1-12 和图 1-13），夹衫面料为褐色四经绞素罗，衣身刺绣着散点排列的纹饰图样，纹样以飞鸟花卉为主题，各纹样不尽相同，其中的飞鸟形象灵动活泼。衣肩左右各刺仙鹤一只，以菊花、水草、山石、水纹为衬，表现生动活泼的景象。服装上的刺绣针法以平针为主，并加入了打籽针、辫针、戗针等针法的运用。

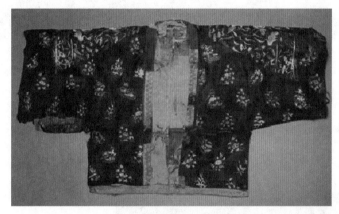

图 1-12　棕色罗刺绣花鸟纹夹衫

图 1-13　棕色罗刺绣花鸟纹夹衫（局部）

明代是我国历史上手工业的鼎盛时期，摆脱蒙古贵族统治后的明代继承了宋代刺绣的精髓，朝廷设官办的刺绣作坊为朝廷绣制服饰、用物，朝廷还规定了官服所绣的纹样图式。与此同时，全国上下不同地域特色、不同艺术风格的刺绣流派逐步形成各自的体系，如北方刺绣有北京的京绣和山东的鲁绣，南方刺绣则以上海顾绣（见图 1-14）为代表。顾绣又称"露香园顾绣"，是画绣中南方刺绣的代表，其工艺精湛，配色清雅，艺术欣赏性极高，对后世刺绣工艺的发展有着深远的影响。

图 1-14　顾绣（《洗马图》）

20 世纪 50 年代考古工作者对明十三陵中的定陵进行了考古发掘，在孝端皇后王氏的棺木中出土了绣百子暗花罗方领女夹衣（见图 1-15 和图 1-16）。夹衣为方领、大袖的对襟衣，衣襟上镶嵌了五对红宝石捧花金扣。夹衣前襟上部绣双龙戏珠，后襟为坐龙戏珠。衣身满绣童子嬉戏的场景，童子们斗蟋蟀、踢毽子、放风筝、捉迷藏，活泼伶俐的形象惟妙惟肖。

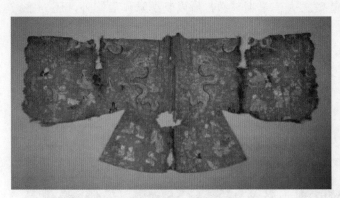 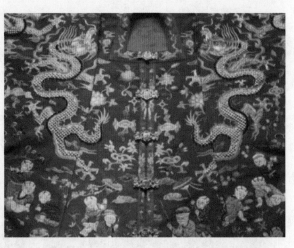

图 1-15　绣百子暗花罗方领女夹衣　　　　　　图 1-16　绣百子暗花罗方领女夹衣（复制品，局部）

明末崇祯皇帝曾御赐给千里勤王的女将军秦良玉一件平金绣蟒凤衫（见图 1-17），现藏于重庆中国三峡博物馆。凤衫为缎绸斜襟立领式长衫，衣身平金刺绣蟒凤纹饰；胸前刺绣四爪金蟒，双肩刺绣行龙纹，后背、两袖及下摆刺绣展翅翱翔的彩凤；除了蟒、凤以外，下摆处还绣有海水江崖纹，通身间绣彩色云纹，具有丰富的层次和美感。

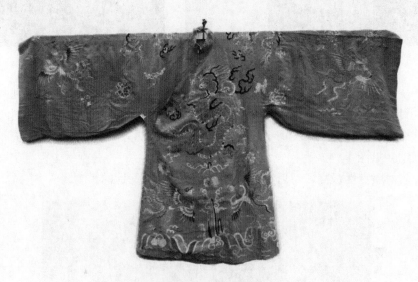

图 1-17　秦良玉平金绣蟒凤衫

清代经三代盛世，工农商业得以复兴，手工业迅速发展，在全方位发展的情况下各地的刺绣流派迅速成长，如四大名绣——江苏的苏绣、四川的蜀绣、广东的粤绣（粤绣包括广州的"广绣"和潮州的"潮绣"两大流派）、湖南的湘绣；四小名绣——北京的京绣、河南的汴绣、山东的鲁绣、浙江的瓯绣。当时的刺绣按用途区分为三大类：佛事刺绣、欣赏刺绣和实用刺绣。民间刺绣都具有各自的地方特色，以实用质朴为主；官办御用刺绣以精密刺绣为主。清代在江南设江宁、苏州、杭州三家织造府，招绣师专为朝廷服务。刺绣在清代达到了极盛时期，在如今众多传世的经典刺绣服装中，以清代的传世作品数量最多，且保存最为完整。

清明黄纳纱五彩金龙夏朝袍（见图1-18）现藏于沈阳故宫博物院，为清光绪皇帝礼服，通身刺绣金龙及十二章纹。朝袍面料为明黄色的底料，上面的纹饰以纳纱刺绣工艺绣制。袍身正前后方及双肩各绣一条金龙，加饰十二章纹样、五彩祥云纹和海水江崖纹；袖口绣行龙纹；披领、腰帷均绣双龙戏珠纹；下摆绣团龙及正龙、行龙，加饰五彩祥云及海水江崖纹。服装色彩明亮，服饰富丽华贵，金龙栩栩如生，尽显天子贵胄的威严和尊贵。

红色提花刺绣蝴蝶常服（见图1-19）为清代女性平日所着便服，以红色提花料为底，衣服的领口、襟口、袖口、下摆及左右开衩处都拼接蓝色绣花缎面，上绣蝴蝶和各色花卉纹样，并拼接织花绦边。红色提花料通身刺绣翩翩飞舞的蝴蝶，蝴蝶纹样分布均匀，疏密有致。繁复的镶边和丰富的花卉刺绣，尽显了清代服饰的华美。

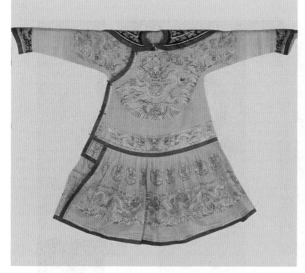

图1-18　明黄纳纱五彩金龙夏朝袍

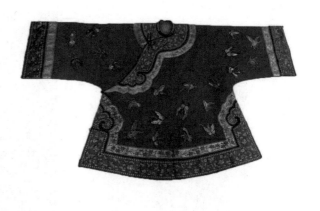

图1-19　红色提花刺绣蝴蝶常服

思考题：

简述各个朝代的服装刺绣特点。

1.4　近现代时期（1840年起）

19世纪末期，欧洲传教士将欧洲的刺绣抽纱工艺带到了中国，并在我国沿海一带发展起来，20世纪初期便已发展至上海、江苏、浙江、山东和广东等地，被称为"抽绣"（见图1-20）。

图1-20　抽绣

民国时期虽战乱不断，但刺绣行业却并未受到过多影响，各地绣坊林立，各刺绣行会的会员达千人之余。这一时期的东西方贸易交流增加，绣品远销海外。西方科学、文化、艺术的传入，为中国传统艺术注入了新鲜的血液，刺绣工艺在这一时期也出现了新的变革。

图1-21是民国时期的黄慧兰所穿的百子嬉春旗袍，现藏于美国的大都会艺术博物馆。这件旗袍为一字襟形式，这类形式在20世纪30年代前期到中期使用较多。这件旗袍以湖蓝色真丝缎为底，袖口、襟口、下摆和左右开裾处都加饰双色绲边；旗袍前后各绣一条金龙，通身刺绣童子嬉戏的纹样，童子或一、或二、或三五成群，泛舟、下棋、放风筝，自得其乐，整个画面丰富、活泼。图1-22是身穿百子嬉春旗袍的黄慧兰。

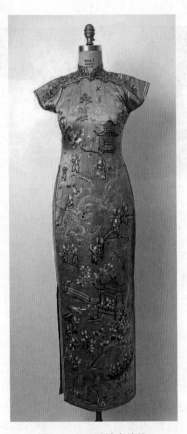

图1-21　百子嬉春旗袍

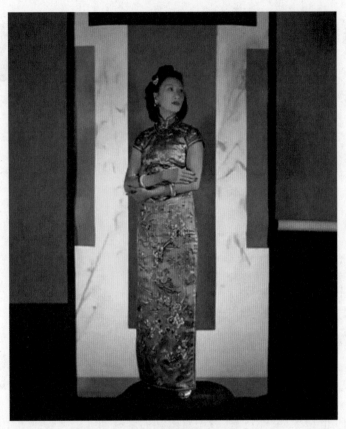

图1-22　身穿百子嬉春旗袍的黄蕙兰

20世纪30年代左右，机器刺绣传入中国。1941年上海胜家缝纫机公司开办了机绣缝纫传习所，以传授机绣技艺。在随后的二三十年里，机器刺绣在上海、杭州、无锡、青岛等地发展起来。由于机器刺绣兼具了设备简单、操作简单、投资收益快等三大特点，所以很快在全国各地推广发展起来。

新中国成立以后，为复苏国家经济，优秀的工艺美术品便成为我国对外贸易的重要商品。为出口创汇，全国各地相继出现了不同规模、不同类别的刺绣厂。图1-23是创汇时期的出口绣衣。

与此同时，全国各地也陆续开始引进国外的自动刺绣机，国内机绣生产也有了进一步的发展。我国的花边抽纱工艺不断吸收当地刺绣工艺的特点，提升图案设计与工艺技巧，并在这一时期迅速发展起来。

随着经济的迅速发展，我国工业化程度不断提高，传统手工行业受到了现代工业的冲击，刺绣也不例外。手工刺绣已出现被效率高的机器刺绣所取代的趋势。

1982年，中国机绣史和中国刺绣行业史迎来了第一个发明专利——"巧联目"机绣工艺。该工艺的成功在于将电热技术原理运用到机绣工艺上，第一次将手绣工艺中的"直丝梯凳"针法运用到机绣工艺

中。1995 年，日本幸福公司正式在上海建立工厂，生产绣花机。随后，中国富怡集团也开始从事绣花机的生产、绣花软件的设计和服装 CAD 业务。图 1-24 是机绣图案。

图 1-23　创汇时期的出口绣衣

图 1-24　机绣图案

2000 年后，随着中国非物质文化遗产保护工作的陆续推进，我国的四大名绣和部分少数民族刺绣于 2006 年被正式列入我国的第一批非物质文化遗产保护名录，其他优秀的手工刺绣技艺也随后被列入非物质文化遗产保护名录。

知识拓展 4

思考题：

查阅资料，列举多个近现代时期出现的新刺绣工艺。

1.5　中国服装刺绣的现状

随着时代的发展，为满足人们的审美需求和高效的社会发展需求，机械化生产逐步替代了手工生产，机器刺绣崛起并替代了手工刺绣。从事手工刺绣的人员越来越少，自此手工刺绣转变为轻奢品，从人们生活中的日用服饰工艺转变为手工艺品，渐渐淡出了人们的日常生活。

作为优秀的传统手工艺，刺绣凝结了我国丰富的民族特色和文化底蕴，是我国劳动人民智慧的结晶。机器刺绣的出现，冲击着手工刺绣业，手工服装刺绣市场被机械化生产所替代，加之市场经济的不断提升，力求效率、效益第一的市场，慢慢摒弃了慢工细活的传统刺绣，从事传统手工刺绣的人也越来越少，已然出现传统刺绣工艺传承断代断层的现象。图 1-25 是身着民族服饰的哈尼族姑娘。

2017 年，国务院下达重大国策"全面复兴传统文化"，使得许多被当代社会冲击得支离破碎的传统文化又迎来了新的生机，传统的刺绣工艺也因此重生。任何一种传统工艺，脱离了人们的日常生活都是无法继续存活的，所以手工刺绣也回归到了人们的生活中，被运用到服装和日常生活用品中。

随着近年来古装剧的热映，精美的传统刺绣服装被再次展示在大众面前，从早期的《卧虎藏龙》《夜宴》，到《延禧攻略》《如懿传》等，剧中都不乏精美的刺绣服装，为了增加其可观赏度，部分影视剧在服装的制作上放弃了批量的机器刺绣，而是选择了较为精细的手工刺绣或半机械化刺绣，抛开剧中

服装的设计是否符合历史文化这一问题，仅是精美的刺绣服装便可带给人们视觉上的享受。随着剧集的热播，服装刺绣也再次进入大众的视野，成为当下服装设计中不可或缺的精致元素。

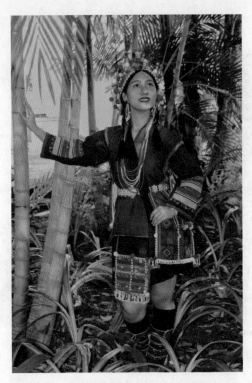

图 1-25　身着民族服饰的哈尼族姑娘

第2章

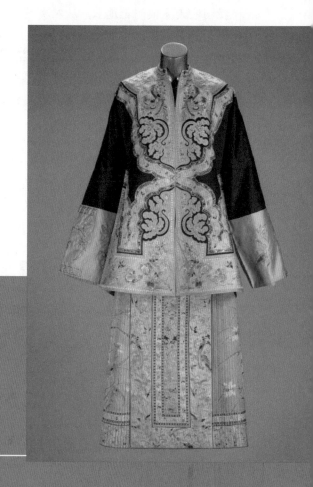

中国服装刺绣

中国的服饰文化具有悠久的历史和深厚的底蕴，不同的地理环境会呈现不同的地域特色，不同的宗教信仰、人文风俗、生活习性都会形成不同的服饰文化，不同的服饰文化则造就了不同的服装刺绣风格。在我国广袤无垠的土地上，从农耕民族的包头巾到游牧民族的皮靴、马鞍，从闺阁姑娘的绣巾手帕到粗壮汉子的腰带披风，都是妇女们一针一线智慧的创造。不同地域的服装刺绣不仅反映了当地的文化，而且反映了当地人们的物质生活品质和精神生活状态。

我国丰富多样的服装刺绣文化具有普遍性、民族性、阶级性、时代性四大特征。在传统的服装上，刺绣纹样、图腾是民间的文化习俗，一是美化服装，满足人们的审美需求，二是部分地区依照风俗信仰将图腾刺绣在服装上，两者都是服装刺绣普遍性的体现。不同的民族文化及信仰，致使他们的服装刺绣各具特色，如苗族偏好在服装上绣蝴蝶和飞鸟、羌族偏好在服装上绣羊头和火镰，这是服装刺绣民族性的体现。在刺绣工艺发展的早期，刺绣品是贵族阶级的专属，后来随着时代的发展慢慢进入民间为平民所用，但服装刺绣的纹样及部分工艺一直是贵族享有的特权，这是其阶级性的体现。随着时代的变迁、社会的进步、经济的繁荣，人们的审美意识不断提升，我们的服装发生了翻天覆地的变化，服装刺绣也在悄然地发生变化，这是其时代性的体现。

2.1　传统服装刺绣

在我国辽阔的土地上，不同的生活环境孕育了风格迥异的地域文化，不同的地域文化则造就了不同的工艺风格。苏绣、蜀绣、粤绣和京绣流传至今仍保留着原有的工艺特点。

2.1.1　苏绣

苏绣（见图2-1和图2-2）是以江苏苏州为中心的刺绣工艺的总称，距今已有2 600多年的历史。早在东汉时期（25—220）已有记载，隋唐时期初见风韵；到宋代便初具规模，有了绣衣坊、绣花弄等刺绣坊巷；明清时期苏绣发展极盛，江南地区丝织刺绣工艺精湛，朝廷便在江宁（今南京）、苏州设织造局，统一织造宫廷所需的丝织用物和刺绣用品。同治六年（1867）行业创立锦文公所，当时的绣庄根据产品类别分为：绣庄业、戏衣剧装业和零剪业三大门类，其中绣庄业在清代主营官货，民国时期改营服装、被面、马褂和少量欣赏品。

苏绣是我国四大名绣之首，刺绣品以"精、细、雅、洁"四大特点著称，其刺绣技艺则具有"平、齐、细、密、和、顺、匀、光"八大特点，讲究刺绣时绣面平整服帖，针脚、轮廓整齐，用线细腻、用针精巧，刺绣的线条排列细密，配色柔和适宜，丝缕圆转自如，丝线粗细均匀、疏密相宜，刺绣品色泽光鲜、亮丽。

用于服装上的苏绣雅致清丽，绣工擅长用深浅不一的丝线过渡调和用色，以达到配色和谐统一的效果。刺绣在服装上的布局要合理均衡，纹样多为寓意吉祥的传统纹样，以达到构图巧妙、纹样质朴的要求。

苏绣的针法分平绣、条纹绣、网绣、纱绣、编绣、点绣、辅助针法七个大类，各个针法大类下再细分多种针法，如平绣又细分齐针、平套针、戗针、反戗针、迭戗针、施针、混毛套、集套、擞和针九种针法，条纹绣又分锁绣、滚针、接针、切针、钉线、平金和盘金绣七种针法。其中常用于服装刺绣的针法为：齐针、戗针、平套针、平金、盘金、打籽绣等针法。

齐针（见图2-3）是指起针、落针都要在纹样的外缘处，线条排列均匀，要做到不重叠、不露底，刺绣边缘整齐，施针时讲究平、齐、密、匀，刺绣出的作品以平整、疏密有致、绣线均匀为上。齐针按其施针方向分直缠、横缠和斜缠三种。

戗针（见图2-4）是运用直针依照刺绣纹饰外形分批次一层一层地刺绣上去，头层均匀整齐地排列，后层的每一针继前一针形成不压线的衔接，前后刺绣之间留一线距离。刺绣时每一层的色彩都有细微的变化，多为渐变的深浅过渡，呈现清晰的色阶变化，装饰效果强烈。

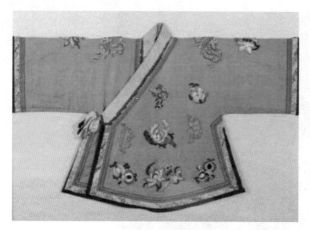
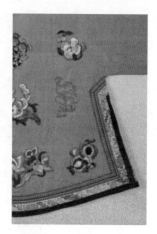

图 2-1　苏绣服装　　　　　　　　　图 2-2　苏绣服装（局部）

图 2-3　齐针范例　　　　　　　　　图 2-4　戗针范例

图 2-5～图 2-7 为提花缎牡丹蝴蝶女氅衣（清）。服装以提花缎料为底，是日常的右衽大襟长袖衣，领口、襟口、下摆、手肘处镶蓝底三蓝绣花边，以黑色缎料包边。服装通身刺绣牡丹蝴蝶纹样，多数刺绣图案以服装中线为对折线，呈左右对称纹样，空间比例疏密适中，整体色彩明艳喜庆又不失端庄。

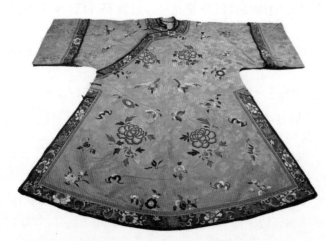
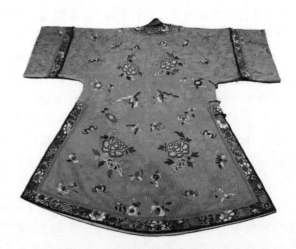

图 2-5　提花缎牡丹蝴蝶女氅衣（前）　　　图 2-6　提花缎牡丹蝴蝶女氅衣（后）

图 2-7　提花缎牡丹蝴蝶女氅衣（局部）

2.1.2　蜀绣

　　蜀绣（见图 2-8）是以四川成都为中心的刺绣总称，是我国的四大名绣之一，距今已有三千多年历史，西汉文学家扬雄在《蜀都赋》中赞："若挥锦布绣，望芒兮无幅"。秦汉时期，蜀地便已有一定的刺绣基础；西汉时期，民间已具有熟练的刺绣技艺；两晋因战祸及中原，蜀地偏僻而幸免于难，其刺绣业得以发展；而后中原地区多次战乱均未祸及蜀地，随着刺绣品的需求量增大，当地的刺绣工艺也随之提升；明清时期蜀地刺绣逐步形成体系，被冠名"蜀绣"。随着从事蜀绣的人日益增多，催生了"三皇神会"和"劝工局"的成立，根据市场需求蜀绣进一步分为"穿货""行头""灯彩"三大类，从而造就了一批各有所长的绣工。在蜀绣行业中，"穿货业"，即主要制作服装、被套、霞披、鞋面等生活实用品，在行业的发展中从业人员日益增多，产量不断提升，技艺也随之提高。

　　蜀绣品素来以"严谨细腻、片线光亮、构图疏朗、色彩明快、气韵生动"著称。蜀绣技艺通常要求"严谨细致，平齐光亮，车拧到家"，按照这一要求刺绣出的绣品片线平整光亮，针脚整齐统一，掺色柔和明丽，车拧自如优美，劲气生动自然，虚实得体有度，神形兼备。

　　用于服装上的刺绣配色受蜀地的地域文化影响，其配色亮丽而不张扬，活泼且不失灵动，刺绣的内容仍是以传统的吉祥纹饰为主，整体分布平衡均匀。

　　蜀绣是我国刺绣流派中针法最为丰富的，其针法分为十二大类，一百三十余种。常用针法有晕针、铺针、滚针、盘金、钉金、衣锦纹针等，用于服装刺绣的针法主要为晕针、滚针、铺针、盘金等针法。

　　晕针（见图 2-9），是用于表现色彩晕染和层次效果的长短针针法，其表现出的晕染效果自然、生动，可以刺绣出纹样的色彩层次和明暗光影。晕针起针、落针严谨，根据不同的规律分为二二针、三三针和二三针三种。

　　图 2-10～图 2-12 为蜀绣藏青缎喜相逢团纹绣衣，服装为藏青色缎料底的圆领对襟衣，领口、袖口处各镶嵌细小的刺绣花边，左右袖口各镶湖蓝色缎料刺绣大花边，前胸及后背各绣喜相逢团花纹样，蝴蝶、牡丹等花卉纹样加饰其间，绣衣下摆处刺绣海水江崖纹，寓意福寿吉祥。

图2-8　蜀绣服装（局部）

图2-9　晕针范例

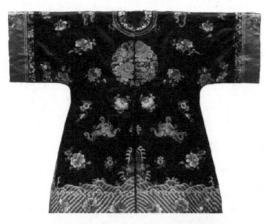

图2-10　蜀绣藏青缎喜相逢团纹绣衣（前）

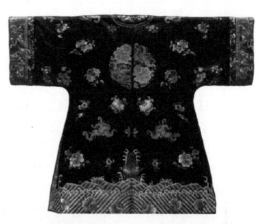

图2-11　蜀绣藏青缎喜相逢团纹绣衣（后）

图2-12　蜀绣藏青缎喜相逢团纹绣衣（局部）

2.1.3　粤绣

　　粤绣是指广东省的手工刺绣技艺，其历史起源说法不一，一说是由中原民族南迁带去了刺绣技艺，另一说则是与黎族织锦同源。最早关于粤绣的记载是唐代的《杜阳杂编》："永贞元年（805），南海贡奇女卢眉娘在一尺绢上绣《法华经》七卷，'字之大小，不逾粟粒'，'点画分明，细如毫发，其品题、章句无不具矣'。"所以早在唐代便已有刺绣名家卢眉娘的传说，可见广东一带的民间刺绣在这一时期便已初具雏形，

而其整体风格则形成于明清时期。粤绣与其他绣种不同，其从业人员多为男绣工。粤绣包括以广州为中心的"广绣"和以潮州为中心的"潮绣"两个刺绣流派，广绣和潮绣均以多施金银线绣为特色。

粤绣常用针法如下。

平金绣，是以金银线代替丝线，以钉线绣的技法满绣出纹饰图样（见图2-13）。

盘金绣，是以两根金银线为一组，运用钉线绣技法将金银线盘绣在已经刺绣好的纹饰图样外圈，以作装饰（见图2-14）。

图2-13　平金绣范例

图2-14　盘金绣范例

1.　广绣

广绣主要分布在广州、佛山、番禺、顺德、东莞、香山、宝安等地，是以广东为中心的长江珠三角地区手工刺绣的总称。广绣以构图饱满、配色鲜艳、劲气顺畅而闻名于世，在我国东南沿海地区广负盛名。在明代广绣随商船漂洋过海来到南洋，受到了广大东南亚地区人民的喜爱，从此随贸易发展而日渐兴盛起来。在清乾隆年间，广州的刺绣业便形成了——锦绣行，至道光年间广东省成立工艺局，建缤华艺术学校，校内设刺绣工艺班，请名师教习刺绣，培养刺绣人才，至清末民初时行业内便已有会员千余人。

广绣中的轻工刺绣疏落有致、分布匀称，很是优雅；而重工刺绣，则喜好色彩浓郁华丽，常以平金绣技法满绣金银，尤其喜爱用金银线刺绣龙凤纹样，显得富贵逼人。

图2-15为广绣刺绣牡丹披肩（清）。在贸易经济的促进下，广绣匠人们设计了适合欧洲女性穿戴的刺绣披肩，将传统广绣及欧洲的审美时尚相结合，深受欧洲女性的喜爱，1776年仅英格兰一家贸易公司便购入了104 000条披肩。

图2-15　广绣刺绣牡丹披肩

　　图 2-16 为清末广绣百鸟花蝶纹褂裙，现藏于印第安纳波利斯艺术博物馆。褂裙以五彩丝线绣制，上身为小立领的对襟长袖衣，面料以黑色缎料、灰蓝色缎料为主，服装在后领至前襟、腰腹位置拼镶花形的如意头作装饰；在下摆、开衩及袖口处拼接灰蓝色缎料，缎料上刺绣百鸟花蝶的纹样；再在衣身位置的两色缎料之间镶米黄色的刺绣缎边做装饰。下身的马面裙以带暗纹的粉色丝织面料为主，马面四周及裙装的下摆处都拼接了灰白色的刺绣缎料，再镶与上衣相同的米色刺绣缎边，以达到相互呼应的美感。服装的整体纹饰均以百鸟朝凤和花蝶纹样为主，是广绣最具代表性的题材之一。此褂裙是新娘出嫁时所穿，寓意幸福美满、吉祥如意。值得一提的是，以黑色面料为底是广绣褂裙的一大特色。

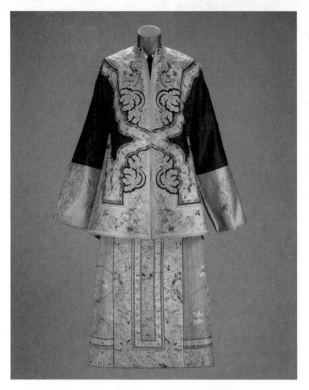

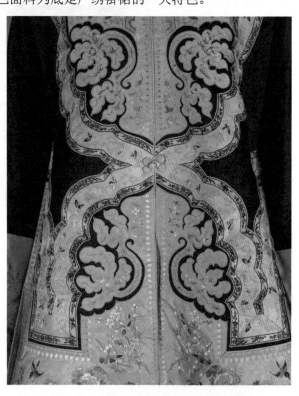

图 2-16　清末广绣百鸟花蝶纹褂裙　　　　　　　　图 2-17　清末广绣百鸟花蝶纹褂裙（局部）

　　民国黑底对襟绣衣是民国时期的广绣嫁衣（见图 2-18 和图 2-19），服装为立领对襟宽袖，底料为黑色面料，襟口有五对花型盘扣，领口、襟口、袖口及后腰部均刺绣牡丹花卉纹样，所有的刺绣花卉和装饰均呈现左右对称分布，布局均衡合理；在刺绣的配色上大胆突出，与其原本的黑色底料形成对比，服装整体雅致且端庄。

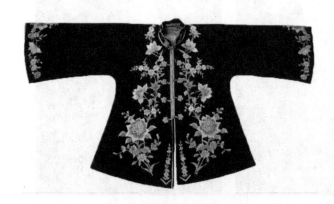

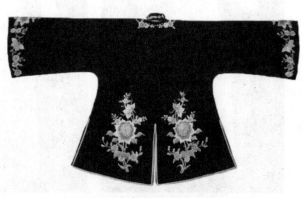

图 2-18　民国黑底对襟绣衣（前）　　　　　　　　图 2-19　民国黑底对襟绣衣（后）

2. 潮绣

潮绣发源于潮州、汕头等地区，流传于广东及东南亚一带。潮绣具有浓烈的地方色彩，喜用龙凤、牡丹、金龙鱼纹饰，色彩丰富。潮绣技法多用金银线镶嵌，色彩丰富，托底垫高，使其富有独特的浮雕装饰效果。

垫绣，又称凸绣，是一种以棉花垫底，促使纹样高高凸起，再以绣线刺绣进行覆盖的技法。这样刺绣出的纹样会呈现凸起的浮雕立体效果（见图2-20）。

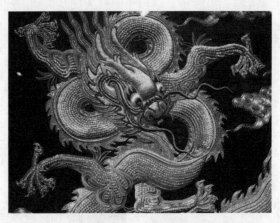

图 2-20　垫绣范例

近年来，潮绣龙凤褂成为结婚典礼及婚纱照的标配，"龙凤褂"即"褂裙"，褂裙上装为小立领对襟长袖衣，下装为直筒裙装，其服装样式是传统服装的结合。在清代，高官之女出嫁时，皇帝恩赐龙凤褂作为礼服，御赐的龙凤褂裙象征着极高的恩赐与荣耀，如今的龙凤褂则是20世纪五六十年代重新设计改良过的，但其寓意不变，仍是美好的祝福和世代的传承。龙凤褂分为褂皇（见图2-21）、褂后（见图2-22）、大五福（见图2-23）、中五福（见图2-24）、小五福（见图2-25）和五福宝，其中褂王和褂后是婚嫁时新娘的专属，而区分褂裙的依据便是金银线刺绣密度占衣服总面积的比例，褂皇的刺绣面积需要达到100%，不漏红底；褂后刺绣面积需要达到90%；大五福刺绣面积需要达到75%；中五福刺绣面积需要达到65%；小五福露红底，其刺绣面积只需达到50%即可。

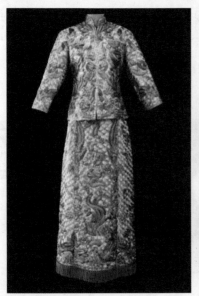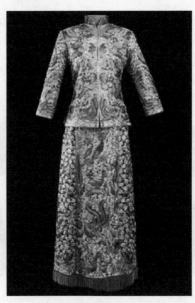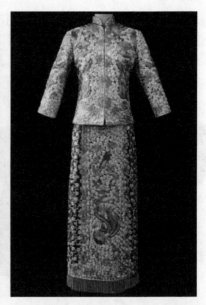

图 2-21　潮绣褂皇　　　　　　　图 2-22　潮绣褂后　　　　　　　图 2-23　潮绣褂裙大五福

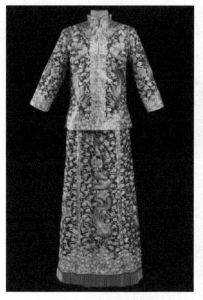
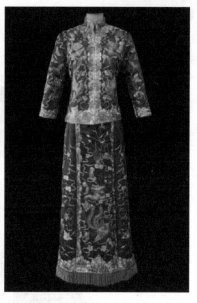

图 2-24　潮绣褂裙中五福　　　　　图 2-25　潮绣褂裙小五福　　　　　知识拓展 5

思考题：

请总结广绣褂裙和潮绣褂群的异同点。

2.1.4　京绣

　　京绣是以北京为中心的刺绣工艺的总称。辽代在燕京设立绣院，用于制作帝王、侯爵、宫廷服饰和用物的装饰；到了明代，宫廷刺绣的技艺、针法、纹样都有了很大的提升；至清代时，发展就更加兴盛了，甚至享誉海内外，与鲁绣、汴绣、瓯绣并称为四小名绣。京绣是燕京八绝之一，于 2014 年 11 月经国务院批准列入国家级非物质文化遗产名录。

　　京绣常以五彩丝线、金银线和丝绸为原料，刺绣纹样要求图必有意、纹必吉祥。宫廷用品的审美标准是：不论绣品大小，构图需饱满丰富，造型端庄稳重，配色雍容华贵。用金银线盘绣金龙彩凤是京绣的一大特色，可彰显皇家气派、宫廷华贵。

　　京绣的常用针法如下。

　　洒线绣，是京绣匠人所创，流行于明代，常被用于明代帝后的服饰及官员的官补上。刺绣底料需是带空隙的方孔纱，刺绣时将两根丝线合捻为一股，通过数纱穿孔刺绣，穿刺出几何纹饰或其他装饰纹样。洒线绣的配色统一大胆，刺绣疏密有致，刺绣后的绣面更加牢固耐用（见图 2-26 ～图 2-28）。

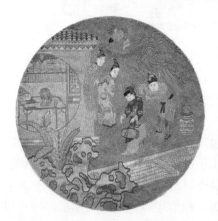

图 2-26　洒线绣庭院戏锣图　　　图 2-27　洒线绣庭院戏锣图（局部一）　　　图 2-28　洒线绣庭院戏锣图（局部二）

图 2-29 为清代绛红色女便服，服装上衣为小立领右衽宽袖，领口、襟口、袖口、下摆及角隅处均拼接有多条刺绣花边，上衣以绿色缎料包边。下身为马面裙，正中用平金绣法刺绣正龙一条，马面左右各绣金龙两条、凤凰四只，龙凤下方刺绣海水江崖纹，裙边各处拼接黑色缎面。

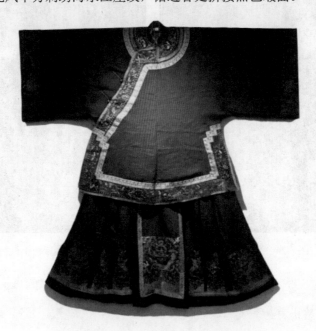

图 2-29　清代京绣绛红色女便服

思考题：

分析图 2-30 和图 2-31 中服装运用了哪些针法？属于哪种刺绣流派？

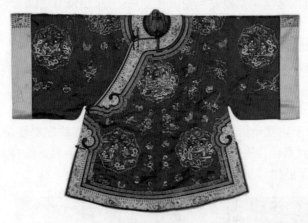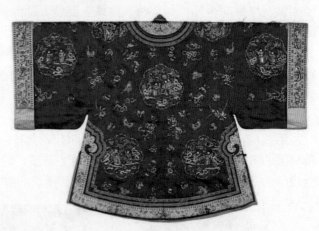

图 2-30　刺绣服装（一）　　　　　　　　图 2-31　刺绣服装（二）

2.2　少数民族服装刺绣

刺绣艺术的产生源于人们对生活审美的需求，最早是用于服装的美化。不同的民族、地域、环境、文化和信仰都是影响人们服装文化的重要因素，也是影响服装刺绣文化的主要因素。各民族的服装刺绣主要与本民族的信仰和历史文化相关。例如，羌族崇尚火，认为火是不可战胜的力量，崇尚羊，视其为祖先，所以羌族人常在服装上刺绣火镰纹和羊头；苗族崇拜蝴蝶妈妈，相信蝴蝶妈妈为人始祖，便将蝴蝶纹样刺绣于服装之上等。

我国是一个多民族国家，各个民族（包括各民族分支）都有着不同的服装文化和刺绣文化，我们常见的民族服装刺绣原料有土布棉麻、丝线、棉线、米珠等，不常见的有皮料、金属、贝壳等，其原料的选择都与当地的民族文化密不可分。有的民族将服装刺绣作为装饰，有的作为护身符，有的作为信仰的寄托，他们所用到的刺绣材料也不尽相同，所以每个民族的服装刺绣都有其特定的意义和用途。

2.2.1　苗族刺绣

苗族在历史上是一个饱经战乱、颠沛流离的迁徙民族，他们没有自己的文字记录，妇女们用灵巧的双手将历史刺绣于服装上，苗族的神话传说、历史谏言、生活习俗均是苗族刺绣的题材来源，刺绣蝴蝶和飞鸟则是族人对祖先的敬仰和缅怀，所以苗绣不仅是美化服饰的手工技艺，是团结族群的标识，更是激励人们坚毅不屈、顽强拼搏的符号。图2-32是苗族女性刺绣服装。

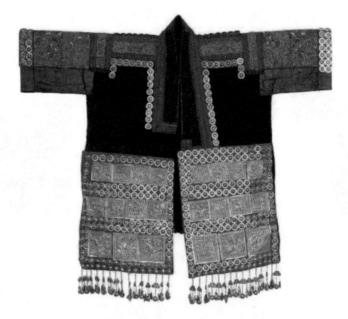

图2-32　苗族女性刺绣服装

知识拓展6

苗族刺绣即指苗族的刺绣工艺，苗族刺绣精妙绝伦，技法丰富多样，分别有：平绣、挑花、绉绣、缠绣、辫绣、堆绣、锁绣、锡绣、破线绣、打籽绣、钉线绣、贴布绣、马尾绣等。在苗族，女子从小便要在母亲或其他女性长辈的指导下学习刺绣、制衣，因为苗族人通过刺绣记录着苗族的历史与变迁。

苗绣常用针法如下。

绉绣，苗绣独特的刺绣技法，是先将丝线编制成均匀的小辫带，再将小辫带盘于刺绣纹样之上，绣制过程中推挤辫带形成褶皱钉绣于纹样上，其视觉效果具有颗粒感，极具装饰效果（见图2-33）。

堆绣，又称叠绣，是将绸布上浆晾晒后剪裁成小正方形，再折叠成带尾的小三角形由内向外层层堆叠、缝缀。绣制出的图案极具立体感，呈现出万花筒般的视觉效果（见图2-34）。

锡绣，据考证已有五六百年的历史，因其独特的用料在世界刺绣史上独树一帜，改变了人们对传统刺绣用料的认识。锡绣是贵州剑河县南寨的苗族刺绣技法，不同于其他的刺绣用料，剑河锡绣在刺绣的工艺上运用了金属"锡"来达到装饰效果，当地人通常用锡绣绣制服装的衣领背搭。锡绣的制作流程也与其他刺绣不同：锡绣以当地苗族人自纺自染的深色棉布为底，用绣线在布上挑出需要的图案纹样，将事先准备好的细锡丝穿过需要加锡片的位置，锡丝的一头蜷成小钩勾住铺好的棉线，另一头拉紧将丝条剪下返扣回棉线上。不断重复这个过程，直至完成图案，锡绣图案之间的空隙则选用暗红色、黑色、深蓝色或其他颜色的绣线刺绣成四方花瓣的图案（见图2-35）。

图 2-33　绉绣范例

图 2-34　堆绣范例

图 2-35　锡绣制作

　　苗族斗纹布辫绣对襟衣（见图 2-36～图 2-38，现藏于民族服饰博物馆）是以当地人所织斗纹布为底料的对襟上衣，在领口、双肩、门襟处加饰刺绣，以辫绣、挑花、堆绫为主，刺绣花卉和凤凰等纹样。领口用堆绫的方式以表现分明的层次感，双袖肩位置用辫绣手法各绣一只凤凰，寓意吉祥和谐。苗绣在服装上的巧妙运用，使服装整体具有鲜明的苗族特色。

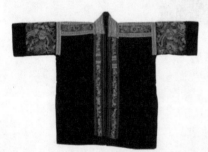
图 2-36　苗族斗纹布辫绣对襟衣（前）

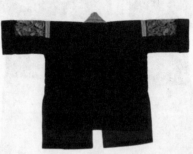
图 2-37　苗族斗纹布辫绣对襟衣（后）

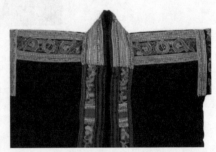
图 2-38　苗族斗纹布辫绣对襟衣（局部）

　　锡绣服装（见图 2-39～图 2-41，现藏于民族服饰博物馆）是以当地自制面料为底料，门襟处镶嵌带暗花纹样的织造花边，背搭和门襟下端以锡片刺绣几何纹样作装饰，门襟两侧上端用黑色、暗红色、藏青色刺绣几何纹暗花，背搭、门襟下方坠锡条装饰的流苏，灵动飘逸。在光线的照射下，服装会反射出金属耀眼的光芒。

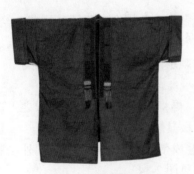
图 2-39　锡绣服装（前）

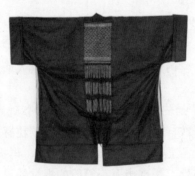
图 2-40　锡绣服装（后）

图 2-41　锡绣服装（局部）

2.2.2　羌族刺绣

　　羌族刺绣（简称羌绣）是指羌族的手工刺绣技艺。羌族历史悠久，其服饰文化在不同时期随着生活环境、条件的不同发生变化，但总体依然以袍服为主。羌族人内穿袍服，外搭羊皮背心，擅长刺绣的妇女们常在袍服领口刺绣花卉纹样或刺绣镶边，袖口及门襟处刺绣羊角花、蝴蝶、牡丹纹样；羊皮背心的门襟和角隅处刺绣牡丹、火镰、如意云头等吉祥图案。女子腰间系绣有羊角花或牡丹图案的围裙，男子则系绣有火镰纹、羊头、牛头、云纹、花卉的腰带或腰包。羌族男子的服装多以刺绣羊头、祥云纹为主要

装饰，羌族女子的服装则以刺绣羊角花、牡丹、荷花为主要装饰。抽象的几何纹样也是羌族人的装饰首选。

聪慧的羌族妇女擅长刺绣，传统的羌绣针法大致分为三类：挑绣、扎绣和钩绣，其中扎绣分掺针绣、齐针绣、扭针绣、长短针、编针绣、压针绣；钩绣分锁边绣、扣针绣、单钩绣、双钩绣、单盘绣、双盘绣；挑绣即为十字挑花绣。贴布绣也是羌族妇女擅长的刺绣装饰技法。在众多的刺绣针法中，羌绣妇女最擅长十字挑花，挑花刺绣时妇女们都不打纸样、不画线，刺绣的图案全是信手拈来，在衣角随意挑出几何纹饰、在袖口挑出花卉虫鱼、在腰带上随手挑出飞禽走兽，尽显了妇女们娴熟灵巧的技艺和智慧，更是她们对生活美好的期许。

羌绣的常用针法如下。

开口锁绣，又被羌族绣娘称为"勾花"，是以锁绣为基础衍生出的针法。以锁绣针法刺绣，出针和入针的位置不能相接、相交，需要留出一段距离，使刺绣出的线圈呈开口状；由于每一组锁绣的针脚密集，且起针和落针间的位置固定，所以最终刺绣出平行线的效果，这样的针法常被绣娘们用于刺绣轮廓（见图2-42）。

闭口锁绣，与开口锁绣技法相似，唯一的不同之处在于，起针和落针是在同一点上，使刺绣效果呈闭口状，一环扣一环，紧密连接，如同锁链一般。这样的针法常用于刺绣花朵、叶片和其他纹样轮廓（见图2-43）。

图2-42 开口锁绣

图2-43 闭口锁绣

羌族宝蓝色底黑色挑花围裙装（见图2-44），是羌族女性的日常服装。服装内穿羌族长袍，长袍领口、袖口处镶嵌刺绣花边，领口处用黄色布料贴布刺绣吉祥纹样。下身为同色长裤，外穿刺绣围裙，围裙为黑底，其胸口、下摆角隅处用白线以锁绣针法刺绣花卉纹样，腰腹处缝制两个彩色绣花口袋。

羌族黑色挑花围裙（见图2-45，现藏于民族服饰博物馆），以黑色棉布为底，围裙四角运用锁绣针法刺绣缠枝花卉，黑底白线刺绣装饰感极强。腰腹位置缝制两个口袋，刺绣彩色花篮纹样，系腰带为白底布，再绣各类花卉纹样作装饰，围裙整体的装饰效果极具羌族特色。

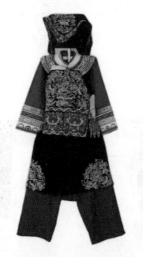

图2-44 羌族宝蓝色底黑色挑花围裙装

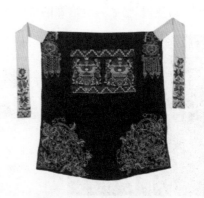

图2-45 羌族黑色挑花围裙

2.2.3　瑶族刺绣

瑶族的先人传说，瑶族是古代东方"九黎"中的一支，族中支系繁多，各支系部落间服饰也有所差异。据汉文史籍所述，早在《后汉书》中就有瑶族的先人"好五色衣服"的记载。"五色"即赤、青、黄、白、黑。其服装样式丰富，族人通常在上身衣物的前胸、后背、领口、袖口、门襟处刺绣纹样，下身的裤脚、裙边也是人们常常装饰刺绣的部位。图 2-46 是贵州省荔波县白裤瑶服装（现藏于民族服饰博物馆）。

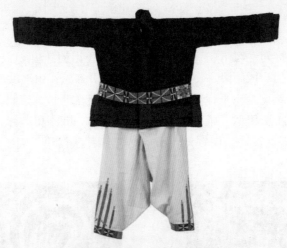

图 2-46　贵州省荔波县白裤瑶服装

瑶族刺绣即指瑶族的手工刺绣技艺，常用网绣、叠针绣、平针绣和十字挑花绣等技法，其中最为出众的是历史悠久的瑶族挑花。挑花是在面料上交叉刺绣十字纹，针法简单，但纹样变幻无穷，挑花可为单独纹样、可为二方连续纹样、可为四方连续纹样，内容题材更是丰富多样，从花卉彩球、飞禽走兽、神话传说到历史图腾一应俱全。瑶族妇女的服装刺绣精美、花样繁多，妇女们在所穿的上衣领口、袖口、门襟的位置刺绣镶边，下身着纹样精美的百宝裙，腰间系刺绣稻穗的腰带。儿童的服装用品也是妇女们施展手艺的绝佳之处。瑶族服装刺绣工艺都是祖辈世代口手相传，她们通过挑花刺绣的不断组合，刺绣出代表先祖的盘王印、代表天地的星辰日月、代表自然的山川河流等。在刺绣配色上，瑶族的妇女们常用红色的绣线在深色的底布上刺绣，与之形成鲜明的对比，极具民族特色。

瑶族刺绣的常用针法如下。

十字挑花，在经纬线明显的布料上斜向出针，两针为一组，斜绣呈现"×"形，根据所需纹样排列"×"。十字挑花具有简单易上手、装饰效果极佳的特点（见图 2-47）。

广东花蓝瑶服装（见图 2-48、图 2-49，现藏于广东瑶族博物馆），以蓝黑色棉布为底料，上装对襟处镶刺绣花边衣摆及两袖都以满绣作装饰，后背有呈"V"形的几何刺绣纹样作点缀，腰间则以一条满绣的挑花流苏腰带作装饰，服装整体具有浓烈的瑶族特色。

图 2-47　十字挑花范例

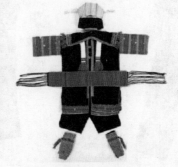

图 2-48　广东花篮瑶服装

图 2-49　广东花篮瑶服装（背面）

2.2.4　彝族刺绣

彝族分布在我国西南高原与沿海丘陵之间，多聚居于四川、云南、贵州、广西四省区。彝族拥有众多的分支部落，各分支部落间居住较为分散，其居住环境、生活习惯各不相同，故而其服饰文化也形成了较为明显的地域差异。

彝绣即彝族的刺绣工艺，彝语称"花花古"。彝绣主要用黑色、藏青色为底色面料，以红、黄为刺绣装饰的主色调，技法以挑花、缠针、辫绣、钉绣、长短针和平绣为主，偶有用补花绣装饰服装。彝绣的特点是技法简单、色彩浓郁。彝族姑娘自小便要在母亲或家中女性长辈的指导下学习刺绣，其刺绣的纹样多为日月、星辰、祥云、火镰、动物、植物、图腾等，均代表了彝族人对天地、自然、万物的崇拜。

彝绣的常用针法如下。

贴布绣，又称补花绣，是以其他颜色布料为装饰原料，将其裁剪为需要的纹样形状，再紧贴服装面料进行缝制的刺绣工艺（见图2-50）。

彝族黑色棉布贴布绣对襟女坎肩（见图2-51和图2-52），现藏于民族服饰博物馆，服装是圆领对襟坎肩，以黑色面料为底，以贴布绣技法用白色、浅蓝、藏青、雪青、姜黄色布条装饰纹样，条形布条紧贴面料用细小针脚缝合，纹样形布条则由辫子形绣带以盘绣技法稳固。坎肩的领口与双肩盘绣如意纹和盘长纹，服装整体用色清新淡雅。

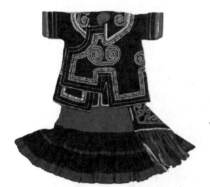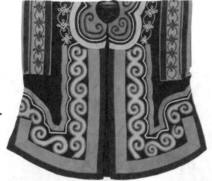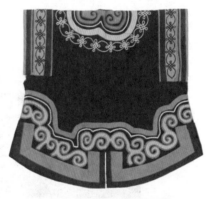

图2-50　彝族贴布绣服装　　　图2-51　彝族黑色棉布贴布绣　　　图2-52　彝族黑色棉布贴布绣

对襟女坎肩（前）　　　　　　对襟女坎肩（后）

图2-53～图2-55为彝族的绣花圆领坎肩，坎肩为无领右衽开襟式，通身为黑色灯芯绒底料，后领沿领口至前襟处，拼接多条织锦绣花边作装饰，右衽襟口处拼白底料绣片及绿底绣片，门襟由九颗银质圆扣作固定。门襟下方加饰黄、粉两色刺绣线条，服装上的刺绣纹样以莲花、蝴蝶、飞鸟、人物为主，加饰各色亮片作点缀，刺绣针法以平绣、掺针、打籽针、盘金为主绣制纹样。

图2-53　彝族绣花坎肩（前）　　　图2-54　彝族绣花坎肩（后）　　　图2-55　彝族绣花坎肩（局部）

2.2.5 水族刺绣

水族是我国西南地区的农耕民族，与大部分少数民族不同，水族人着装不喜欢大红大黄等亮丽的色彩，他们偏好白色、蓝色和青色等冷色调，族人认为色彩平和、浅淡、素雅，与自然和谐一致才是美。水族男子或着大门襟、无领宽袖的长衫，或着无领对襟衣和膝下大脚口短裤。水族女子的服装多为大右襟及膝长衫，胸前系绣花围腰，其余不做过多的装饰。每逢节庆时，女子需着盛装出席，她们的盛装与平常的便服大有不同，盛装的上衣从领口到襟口、袖口到下摆四周皆刺绣各式纹样，下身裤口到弯膝处皆刺绣镶边。

水族刺绣分多个刺绣技法：平绣、结线绣、绞绣、皱绣、螺线绣、空心绣等，而爱马、养马的水族人更是创造出了极具水族特色的马尾绣（见图2-56）。马尾丝具有不腐、不易磨损、经久耐用的特性，其马尾上多余的油脂可以保护丝线的光泽，所以水族人便用马尾丝作为裹丝芯，再将白色的丝线密集地缠绕在丝芯上，从而制成马尾绣的绣花线。妇女们将扎实耐用的绣花线用针线钉在事先绘制好或剪好的图样边缘轮廓上，再用平绣、挑花或其他扁彩线填充轮廓内部空隙部位，这样的制作手法使得刺绣具有特殊的立体浮雕感。

水族刺绣的常用针法如下。

绞绣，又称"绞线绣""缠绣"，与马尾绣同属于钉线绣的一种（见图2-57）。钉线前，要先制作"综线"，综线的制作与马尾线相似，以较坚韧的麻线或其他线作为线芯，在线芯外紧密缠绕丝线，从而制成综线。最后依据纹饰图样用综线盘出，再以辅线钉绣固定。绞绣可以单线排列，也可往返多次紧密排列，常与其他刺绣技法配合使用。

图 2-56　马尾绣　　　　　　　　　　　　图 2-57　绞绣

图 2-58 ～图 2-60 为水族女性传统服装，服装为圆领的长袖衣，以蓝色面料为底，领口、袖口、腋下及下摆处加饰刺绣花边，袖口、领口、门襟、下摆镶双层黑色宽面料。服装整体刺绣以绞绣、钉线绣为主，刺绣出的纹样具有立体突出的视觉效果，刺绣选用了较淡雅的配色，与服装的面料色调相得益彰，使得服装素雅自然。

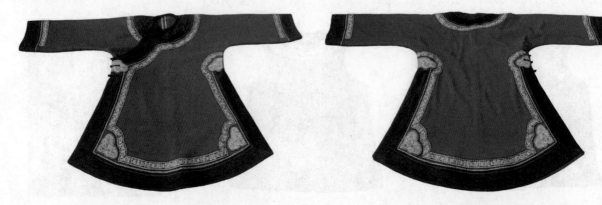

图 2-58　水族传统女性服装（前）　　　　　　　　图 2-59　水族传统女性服装（后）

图 2-60　水族传统女性服装（局部）

2.2.6　侗族刺绣

侗族刺绣即侗族的手工刺绣技艺。侗族分布较广，各个侗寨的生活环境不同，服装款式也不尽相同，上衣有对襟、右衽，下身有裤装也有裙装，服装颜色有蓝色、黑色、黑青色、白色等。侗族妇女擅长织绣，其制作服装的面料都是自家织染的侗布，妇女们刺绣时常用缠绣、平绣、锁绣、盘绣、结子绣、挑花和圈绣技法，图案多以花鸟、祥云、人物故事和几何纹样为主。图 2-61 为侗族刺绣。

侗族刺绣的常用针法如下。

破线绣，顾名思义将一根丝线破成 6～8 根丝线甚至 16 根丝线刺绣，丝线过浆后沥干使用，这样处理后的丝线韧性极佳，不易磨损（见图 2-62）。

图 2-61　侗族刺绣

图 2-62　破线绣范例

侗族姑娘日常着装为内着绣花围兜，外搭上衣，在上衣的衣襟袖口处刺绣或镶刺绣绣片，衣服下摆处钉缝多条绣花带。侗绣配色丰富大胆，是妇女们施展自身艺术才华的地方。侗族的姑娘在少女时便要跟随家中长辈学习刺绣手艺，练习染织技艺，以备日后结婚准备嫁妆。姑娘们的盛装"百鸟衣"（见图 2-63）是最具侗族特色的服装，服装以黑青色侗布为底，内着刺绣围兜，外穿长袖短衣，腰系绣花带，末端加坠白色飘逸的羽毛。

图 2-64 为侗族女童装，其面料采用侗族特有的黑色侗布，内穿刺绣围兜，外穿对襟短衣，门襟、袖口及服装下摆处均镶刺绣花边作装饰，袖口处另拼接墨绿色面料和桃红色包边布。下身着长裤搭配褶皱短裙，裤脚处拼接刺绣绣片。腰前系满绣的花围腰，以各色面料拼接成花形，再装饰各色刺绣及亮片。

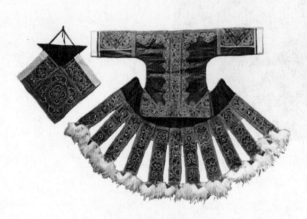

图 2-63　侗族百鸟衣

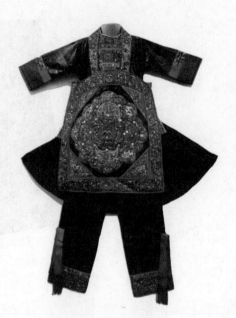

图 2-64　侗族女童装

2.2.7　土族刺绣

土族刺绣即土族的手工刺绣技艺。土族的刺绣具有浓郁的民族特色，刺绣内容丰富，绣法各异，其主要的刺绣针法有平绣、盘绣、堆绣和简单的剁绣，但其中最具土族特色的是盘绣，其工艺讲究结实耐磨，是制作服装的不二选择。土族的民族服装丰富多彩，最具代表性的便是土族女子所穿的"花袖衫"。花袖衫又名七彩袖，顾名思义是由七种颜色组成，主要色彩为黑色、绿色、红色、黄色、白色、蓝色和橙色，不同的色彩代表了不同的希望。花袖衫上的刺绣多为盘绣。妇女们常在服装上刺绣梅花、云纹、太极纹、盘长纹、八宝、孔雀、牡丹等吉祥纹样。土族人将刺绣用于生活各处，他们的服装、头饰、腰带、鞋袜、枕头、荷包都要用刺绣装饰。土族刺绣的研习主要在家族的女性中展开，土族姑娘从小便要跟随母亲或家中年长的女性学习刺绣，刺绣是她们人生中的必修课。

土族刺绣的常用针法如下。

盘绣，是指在制过程中要同时运用两根绣花针，一根用作盘线，一根用作钉线，钉线由下而上穿出，盘线则绕钉线一圈，钉线拉紧向下固定盘线，以此循环繁复（见图 2-65）。

图 2-65　盘绣范例

　　图2-66、图2-67是土族妇女所穿的花袖衫，现藏于民族服饰博物馆，服装具有浓郁的民族特色。长袍为右衽、刺绣立领，袖子由各色的面料拼接缝制，不同的色彩具有不同的寓意，其中红色代表太阳，蓝色代表蓝天，黄色则代表丰收的麦垛。腰间系彩色腰带（见图2-68），腰带两头刺有花卉、盘长纹、回形纹等抽象纹样，其寓意吉祥美好。

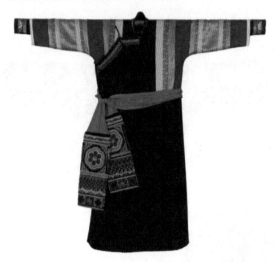

图2-66　土族花袖衫（前）

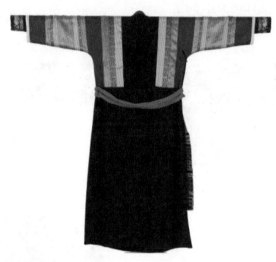

图2-67　土族花袖衫（后）

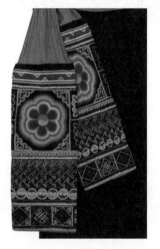

图2-68　土族彩色腰带

2.2.8　布依族刺绣

　　布依族是我国西南地区一个历史悠久的少数民族，主要聚居在气候炎热潮湿的亚热带地区。为适应生活环境，布依族服装都以宽松透气为主，族人制衣所用面料多为自家染织的土布，制衣的流程更是集染、织、挑、绣多种工艺为一体，但刺绣是制作布依族服装最主要的装饰技艺，也是布依族最鲜明的民族符号。

　　布依族刺绣同布依族的民族文化一样历史悠久，在流传、发展的过程中，出现了多种刺绣针法，如平绣、缠绣、绉绣、辫绣、挑绣、破线绣等，这些都是服装刺绣及日常用品刺绣的常用针法。布依族刺绣的图案纹样也与人们的日常生活息息相关，刺绣的图样多种多样，各分支部落之间有所差异，但他们都是以远古神话、历史图腾、自然崇拜为主要题材。在布依族，姑娘从小便要在母亲或其他女性长辈的指导下学习刺绣。在族内，姑娘刺绣技艺的好坏，是日后男方择偶的重要标准。

　　布依族刺绣的常用针法如下。

破线绣，又称劈丝绣，属于平针绣的一类。劈丝绣，顾名思义是将一根绣线劈成若干细丝，再将细丝过浆水，沥干后穿针刺绣，这样处理过的丝线更具韧性。

图2-69～图2-71是布依族传统的民族服装，现藏于民族服饰博物馆。服装上衣的制作工艺集蜡染、织造、挑绣三大工艺于一体，小立领口为多色丝线织制而成，门襟与两袖由蜡染和织造相间装饰，后背下摆加饰花边，后背中部以各色的小三角形拼接成半圈环形由背中至两肩肩头处，刺绣纹样简单，但配色鲜亮夺目。

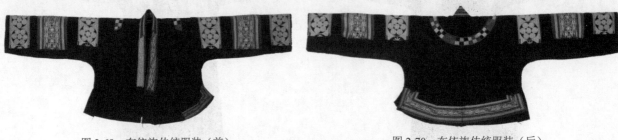

图2-69 布依族传统服装（前）　　　　　　　图2-70 布依族传统服装（后）

图2-71 布依族传统服装（局部）

2.2.9 鄂伦春族刺绣

鄂伦春族镶皮绣即指鄂伦春族的刺绣技法，鄂伦春族人在冬季漫长而严寒的山林中生活，为抵御严寒，心思巧妙的鄂伦春族妇女们将打猎得来的狍子皮拼接在一起制作成抗寒保暖的"狍皮服装"。鄂伦春族人在皮袍的领口、袖口、开衩口刺绣镶边作装饰，其中女性服装还会在各处刺绣花样作为装饰。

鄂伦春族镶皮绣一般分为两种方法：一种是用彩色绣线直接在皮料上刺绣或将绣线编织好的线条盘于皮料之上，另一种则是以补花的形式将皮料裁剪成需要的纹样或图形再缝制在别的皮料之上。常用的刺绣纹样有如意云纹、回字纹、盘长纹、花鸟纹等。

鄂伦春族刺绣的常用针法如下。

补花绣，又称贴布补花，是指将面料裁剪成需要的纹样或图形，再缝制在需要的面料之上，以面料的色差等作装饰（见图2-72）。鄂伦春族的补花绣与其他民族的补花绣的不同之处在于：鄂伦春族人通常选用皮料为刺绣材料，不论是补花的材料还是服装的底料均采用皮料，只有少数的装饰会选用布料。

图2-72 补花绣范例

图 2-73～图 2-75 是鄂伦春族的女士皮袍，现藏于民族服饰博物馆。衣身上半部正反面为上下左右错位拼接的皮料及纹饰，服装的领口、袖口处有简单的刺绣镶边，衣身正反面下摆四角用黑色皮边盘绣回字纹样。左右开衩处除刺绣镶边外，还用红、黄、粉、绿四种色彩鲜明的绣线以辫绣手法或盘或缝加饰出如意云纹。

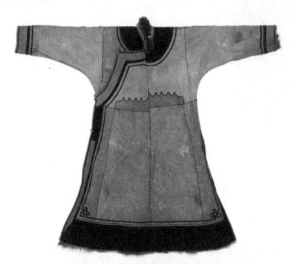 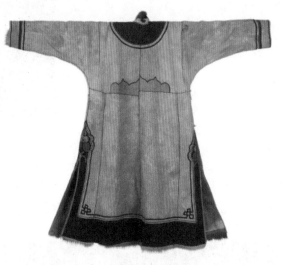

图 2-73 鄂伦春族女皮袍（前）　　　　　　图 2-74 鄂伦春族女皮袍（后）

图 2-75 鄂伦春族女皮袍（局部）

2.2.10 柯尔克孜族刺绣

柯尔克孜族是游牧民族，主要聚居于新疆维吾尔自治区西南部的克孜勒苏柯尔克孜自治州，其传统手工艺丰富多样。柯尔克孜族人游牧于山林草场之间，他们热爱大自然，并将对大自然的热爱寄情于刺绣，日月星辰、飞禽走兽、山林湖泊、花草树木都是妇女们刺绣的题材，抽象的几何纹样更是她们善于思考和创造的结果。柯尔克孜族妇女擅长刺绣、编织，常以白、黄、绿、红、蓝为主色调进行刺绣，家中的挂毯、地毯、围帘、衣帽都是妇女们施展的才华。族中的姑娘从小便在家中长辈的指导下学习刺绣，从简单的挑花到复杂的串珠绣，都是她们日复一日不断学习的结果。她们将娴熟的刺绣技艺运用于服装之上，在自己的对襟上衣领口、袖边、胸前、腰间刺绣花卉或几何纹样，服装色调以白、蓝、红三色为主。男子多着绣花白衬衣，外着长袖对襟无领的长袷袢，在领口处刺绣，门襟、双袖、衣服下摆加饰刺绣纹样，下身着刺绣长裤，服装色调多以黑、蓝、灰三色为主。

柯尔克孜族刺绣的常用针法如下。

锁绣，即辫子股绣，是我国最为古老的刺绣技法之一，因其刺绣外观形似辫子而得名。刺绣时在

纹样底端起针，在起针旁落针，不拉线，形成一个圈状，再在距第一针起针点一小段距离、线圈的中间处起针，然后拉紧绣线，落针则在第二次起针点旁，不拉绣线，形成线圈，然后循环之前的步骤（见图2-76）。

图2-76　锁绣范例

图2-77～图2-80是柯尔克孜族男子的传统服装——袷袢（现藏于民族服饰博物馆），是一种对襟立领的长袍，长袍以深灰色面料为底料，门襟、领口、双袖的位置刺绣花卉和几何图案，运用锁绣和平绣装饰服装，用红色、白色、绿色和橘色的绣线与底色形成对比，整体装饰纹样平整规矩，极具民族特色。

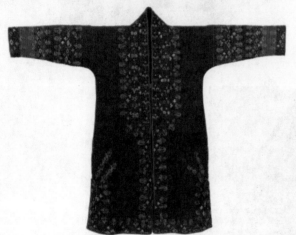

图2-77　柯尔克孜族袷袢（前）

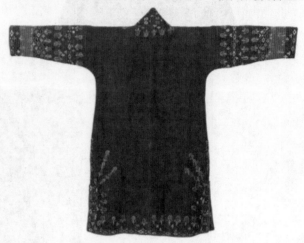

图2-78　柯尔克孜族袷袢（后）

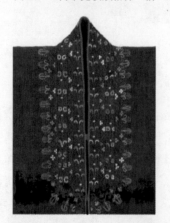

图2-79　柯尔克孜族袷袢（领口）

图2-80　柯尔克孜族袷袢（局部）

柯尔克孜族的男性服装以直领的对襟短衣为主，对襟处以银扣固定，常以刺绣为装饰。图2-81所示服装为改革开放后的柯尔克孜族绣花男装，其上身为黑底的刺绣坎肩，领口、袖口绣花形条纹作装饰，门襟和下摆除花形条纹刺绣外，还采用补花的方式拼贴蜷曲纹样。服装下身为棕色长裤，裤腿以简单的辫绣作条纹装饰，两侧刺绣彩色团花，膝下则以多条镶边和刺绣边作为点缀，再在裤脚处连续拼接多条

刺绣花边。服装整体表现了柯尔克孜族人的民族文化及民族审美。

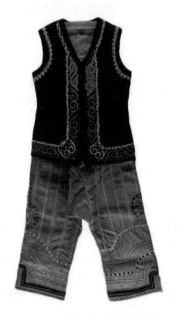

图 2-81　柯尔克孜族绣花男装

2.2.11　乌孜别克族刺绣

乌孜别克族是由"古代丝绸之路"迁徙而来的民族，别致精美的服装体现了乌孜别克族的独特审美。在其独特的服饰文化中，男女老少皆戴的小花帽是最具代表性的，无帽檐的硬壳花帽由金丝绒面料或灯芯绒面料制成，帽顶和帽子四边刺绣精美的花卉和几何图样。乌孜别克族的男子在夏季喜好穿套头的短袖衬衣，衬衣的领口、前襟、袖口处刺绣花边图案，他们的传统服装是一种过膝长衫，长衫的门襟、领边及袖口刺绣花边作装饰，腰间系绣花腰带。族中女子喜好穿连衣裙，妇女们在胸前刺绣花样图案并加饰亮片和米珠，在连衣裙外套刺绣衬衣，别具一格。

乌孜别克族刺绣的常用针法如下。

十字挑花，在带有十字纹的面料上斜向出针，两针交叠呈"×"形，以"×"为单位，循环重复刺绣出所绘纹样。乌孜别克族的十字挑花针脚短小，刺绣出的效果密集紧凑，增加了面料的耐磨性，具有较高的装饰效果（见图 2-82）。

图 2-82　十字挑花范例

　　图 2-83～图 2-85 是乌孜别克族的长袍，现藏于民族服饰博物馆。该长袍为女袍，袍身由竖形条纹面料制成，在小立领、对襟，胸前、腰包处均镶墨绿色的织带，加饰蓝黑色十字挑花绣和平绣纹样，坠有墨绿色流苏，服装上所刺绣的图案为抽象的伊斯兰纹样，具有浓郁的民族特色。

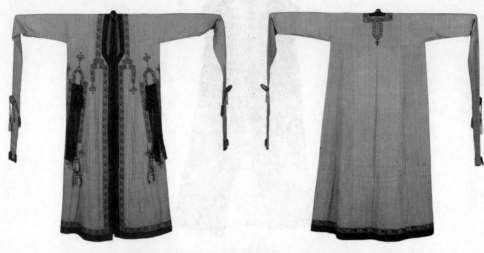

图 2-83　乌孜别克长袍（前）　　　　　　图 2-84　乌孜别克长袍（后）

图 2-85　乌孜别克长袍（局部）

思考题：

1. 试总结我国少数民族服装刺绣常用的针法。

2. 试将服装刺绣的常用针法进行对比分类。

第3章

当代常用服装刺绣

3.1　机器刺绣

　　随着社会的发展与进步，工业和科技的崛起为传统的手工业带来了颠覆性的发展，机械化的生产正逐步侵蚀着传统服装刺绣的市场。

　　机绣即指机器刺绣，是以机器生产替代手工刺绣生产。在过去，人们的服装、配饰皆以手工刺绣为主，但随着时代的发展、经济的提升，效率成为考量一个行业的重要标准，手工刺绣远远不能满足人们对量的需求，所以出现了可以满足人们快速批量生产需求的机器刺绣。相对于手工刺绣，机绣有着工时短、劳力少、成本低等优点，因此它在日新月异发展的当代服装装饰工艺中占有重要的地位，但这种工艺的精致度略逊色于手工刺绣。机器刺绣可分为全机械化刺绣和半机械化刺绣两类，全机械化刺绣就是我们常说的电脑刺绣，其制版及刺绣的全过程都可在计算机和电脑绣花机上完成；半机械化刺绣类似手推绣，是需要人工协同机器操作的刺绣工艺。

　　19世纪初，约书亚·艾尔曼设计出了世界上第一台手摇绣花机，由此开启了机器刺绣的大门，刺激了刺绣工艺的机械化发展。20世纪，绣花行业出现了多种多样的机器刺绣方式，以及以机器刺绣为主业的工厂和为机器刺绣提供配料、配件的商行，机器刺绣业逐步扩大，开始代替手工刺绣。欧洲作为机器刺绣的发源地，在20世纪早期便成为机器刺绣行业的领军，并将机器刺绣技术推向全球。21世纪，机器刺绣的发展已趋于成熟，出现了自动化的、可适应不同刺绣工艺的刺绣机器。与此同时，欧洲领先的刺绣行业地位，被后来发展起来的美国、日本所替代。机器刺绣本身就是艺术、技术和科技相结合的产物，是人类不断探寻的结果。机器刺绣的出现提升了刺绣工艺的效率。随着科技的发展，机器刺绣的质量也随之提升，刺绣技术越发完善，逐步代替了传统手工刺绣在服装装饰工艺上的地位。

3.1.1　电脑刺绣

　　电脑刺绣是以电脑绣花机为主体的刺绣，是目前较为先进的机器刺绣工艺，能实现高效高速的刺绣工作，同时具有手工刺绣所不具备的可复制性，刺绣成品能达到高度精准和统一的品质。伴随着手工刺绣的衰败，电脑刺绣已然成为当今服装刺绣行业的主力军。电脑绣花机的出现，提升了绣花效率，随着科技的发展，电脑绣花技术也越发成熟、完善，逐步打破了传统刺绣慢工细活的局限。

　　电脑刺绣业为适应不同的刺绣需求，出现了不同的电脑绣花机机型，有家用的小型电脑绣花机和工厂专用的大型电脑绣花机。工厂使用的电脑绣花机有多种分类方式：以绣花机机头的数量来分，可以分为单头绣花机和多头绣花机，多头绣花机的机头数量控制在2～24头；如果以绣花机机头上的机针数来分，可以分为单针机和多针机，一般多针机的针头数量在3～12针；电脑绣花机的送料绷架也有所不同，可以分为板式绷架和筒式绷架；还能以绣花时的针迹类别来分，主要有链式针迹和锁式针迹。

　　为适应不同的刺绣需求，出现了具有各种刺绣功能的电脑绣花机。电脑绣花机可以是单功能机，也可以是多功能的高档机型。

　　电脑绣花机的操作流程如下。

　　① 使用电脑刺绣的CAD软件进行制版，绣花的样版生成后按要求格式存入U盘。

　　② 将存有刺绣样版的U盘导入绣花电脑，在绣花电脑程序的驱动下，电脑按照绣花样版的针迹顺序转换为刺绣程序，由此排列出刺绣的先后顺序。

　　③ 在绷框上安装刺绣面料后进行描框，随后即可开始刺绣。刺绣的顺序决定机头的运动顺序，机头的运动带动机针上下运动，机针向下运动刺破面料时面线旋转穿过底线的梭壳，挑起底线，机针向上运动收紧面线，可继续向下运动收紧底线，这一机械的动作反复运作下去，直至刺绣完成。

1.　小型电脑绣花机

小型电脑绣花机，即家用电脑绣花机，常用于小型的 logo 图标或补花刺绣。小型家用电脑绣花机虽小，但其功能较为完善，工作效率高于手工刺绣，而且小巧轻便、方便移动，受到了越来越多的人喜爱（见图 3-1、图 3-2）。

图 3-1　电脑绣花机

图 3-2　电脑全自动缝纫绣花一体机

1）小型电脑绣花机刺绣成品的视觉特点

电脑绣花的**操作过程由计算机程序控制**，刺绣出的花样图案边缘整齐、轮廓清晰，绣线光亮平整，排列也整齐有序，针脚分布均匀。电脑绣花因其所用面料较厚或是薄布贴衬，绣线不能像手绣丝线一样劈丝，刺绣画面的绣线都是同样粗细的人造丝线，所以刺绣的画面构图会略显呆板，缺乏对细节的描述刻画，但其具有很强的实用性。**电脑刺绣的程序中绣花纹样的模板丰富、针法类型多变**，所用人造丝线的光泽感极强，刺绣出的效果绚丽多彩。

图 3-3 为小型电脑绣花机自带的主题花样针。图 3-4 和图 3-5 是机绣花。

图 3-3　主题花样针

图 3-4　机绣花（一）

图 3-5　机绣花（二）

2）小型电脑绣花机的工艺特点

客观地说，用电脑刺绣的服装摸上去厚实坚硬，不及手工刺绣服装那样柔软舒适。家用的电脑绣花机因其性能的局限性，仅适用于小面积及少量的刺绣，如小巧的 logo 图标或小型花样。**家用电脑绣花机不同于大型的多头绣花机**，一次只能进行一个绣花纹样的刺绣，且切换绣花线的颜色需要停机换线，然后再行启动。

电脑绣花工艺具有一定的复制性，其作品的表现能力均是由针法的组合变化得来的。

3）小型电脑绣花机刺绣的造价特点

小型**电脑绣花机没有大型的多头绣花机功能齐全**，仅适合家庭或小型工作室使用，其价格远低于多头电脑绣花机。

2. 多头电脑绣花机

多头**电脑**绣花机（见图3-6），是专业绣花厂使用的。该机器的特点与小型家用**电脑**绣花机相似，但因为是绣花厂所用的专业绣花机，所以刺绣机头远多于家用**电脑**绣花机，且机器为大型机械，可刺绣面积较大的纹饰，适用于各类服装或装饰刺绣。多头**电脑**绣花机的出现解决了手工刺绣或单头绣花机对刺绣产量的局限性，也解决了刺绣产品大批量生产的问题，并降低了人工成本。

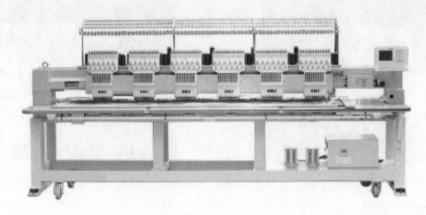

图3-6　多头电脑绣花机

1）多头电脑绣花机刺绣成品的视觉特点

因多头**电脑**绣花机与家用**电脑**绣花机的工作原理及控制方式相似，所以两者的成品视觉效果也相似。刺绣过程由**电脑**程序所控制，刺绣出的花样图案边缘整齐、轮廓清晰，绣线光亮平整、排列整齐，针脚分布均匀有序。**电脑**绣花用线不能像手绣丝线一样劈丝，所以刺绣画面的绣线都是同样粗细的人造丝线，对刺绣的刻画全靠前期软件编程时的排针，以排针的细腻均匀决定刺绣的精细程度。**电脑**绣花机刺绣所用人造丝线的光泽感极强，刺绣效果绚丽多彩，刺绣品具有较强的实用性。

2）多头电脑绣花机的工艺特点

电脑刺绣服装摸上去厚实坚硬，没有手工刺绣那样柔软舒适。**电脑**绣花工艺具有极强的复制性，其作品的表现能力均是由针法的组合变化得来的，每一种针法都各具特色。多头**电脑**绣花机的刺绣模式更为丰富、齐全，刺绣工艺的表现力更强。

图3-7　机绣仙鹤

图3-8　机绣牡丹花

包梗绣：先用棉花或粗线打底填充花样，再用平绣针法绣满。包梗绣刺绣出的纹样有凸起的立体感，富有极强的装饰性。

十字绣：与手工刺绣中的十字挑花绣一致，刺绣技法简单，将大小一致的十字形针迹按照程序排列，

其针法结构严谨，具有较强的装饰效果。

榻榻米绣：常见的图案填充针法之一，针迹相错排列，间距小而密，刺绣面平整光滑。

雕孔绣：与手工刺绣中的雕绣相类似，先将刺绣面料的孔洞定位挖空，再进行锁边刺绣，刺绣效果如镂空雕花一般。手工的雕绣工艺费时费力，机器雕绣的效率远高于人工。

图 3-9　榻榻米针范例　　　　图 3-10　雕孔针范例（一）　　　　图 3-11　雕孔针范例（二）

3）多头电脑绣花机刺绣的造价特点

多头**电脑**绣花机的出现解决了手工刺绣或单头绣花机在刺绣产量上的局限性，解决了刺绣大批量生产的问题，并进一步降低了人工成本。一台六头**电脑**绣花机的价格在几万至十几万不等，除机器的费用，其绣花成本较低。运用**电脑**刺绣加工产品，其费用主要为绣花编程的版费。但编程后的绣花样版可以实现批量生产，绣花样版可重复使用，常用于中低端刺绣加工。尤其是生产低端产品时，手工刺绣虽然具有高品质、精细美的艺术特点，但却因其效率低下，在时间成本上完全无法与机器刺绣的出产率相媲美，所以其价格往往是机器刺绣的好几倍，个别产品甚至可能相差数十倍之遥，因此机器刺绣在服装刺绣市场上占据着绝对的主导地位。

思考题：

1. 比较小型电脑绣花机和多头电脑绣花机的特点，并分别阐述其利弊。
2. 简述机器刺绣和手工刺绣的优势及劣势。

3.1.2　手推刺绣

手推绣花机源于对传统缝纫机的改装，所以其前身为缝纫机。最早的手摇式缝纫机诞生于 18 世纪末期，所以手推绣花工艺的历史最早也只能到 19 世纪早期，其历史不会超过两百年。手推刺绣是一种半机械化半手工的工艺，是机器大工业化的产物。

在早期还没有摆针技术之前，人们为了运用缝纫机完成刺绣，需要用手来回不停地推拉绣绷，并配合脚下踏板下针，每一针的绣制都需要手脚配合。现在的手推绣花机是特供的刺绣机器，增加了摆针技术，相比传统缝纫机减少了人工的手推动作，并大大提升了刺绣的效率。专业的手推刺绣机是利用手部的灵活推动进行刺绣的，常用于改良旗袍及汉服的制作。

手推刺绣的制作流程如下。

① 画稿：先设计需要刺绣的图案画稿，再将图案同比例绘制在样纸上。

② 打版：用针稿机将画好的纸样进行打版，制成带有针孔印记的针稿，打版时针稿机下针要均匀。

③ 拓图：将针稿放置在需要绣制的面料之上，对绣稿和绣布进行固定，运用针稿粉拓画的方式把绣稿图样印在绣布上。

④ 配线：根据绣布的颜色和刺绣的图稿选配绣线，绣线的选择会直接影响最后成品的效果，所以绣线的配色要齐全、均匀，配色越丰富，成品效果就会越丰富，要尽可能地运用绣线的颜色表现预期的色彩效果。

⑤ 上绷绣制：将绣布紧紧地绷在绣绷上，并将其放置在手推机针下绣制上色，绣制过程中要按照颜色一个一个绣制。

⑥ 下绷熨烫：绣制完成后的成品需下绷，剪除多余的线头，用蒸气熨斗熨烫定型。

1）手推刺绣成品的视觉特点

手推刺绣因其是半机械化半人工化的工艺，所以它既有机器刺绣的高效，又兼顾了手工刺绣的层次变化。从视觉效果来看，手推刺绣比电脑刺绣的层次感更强，极少出现一圈一圈的刺绣轮廓分界线，色彩过渡柔和自然，有深浅变化，立体感更强。但机器刺绣所用的绣线都是不能进行劈丝处理的，所以刺绣成品的效果最好也只能做到平、齐、光、亮，无法达到手工刺绣的细腻感。图 3-12 是手推绣机，图 3-13 是手推绣花。

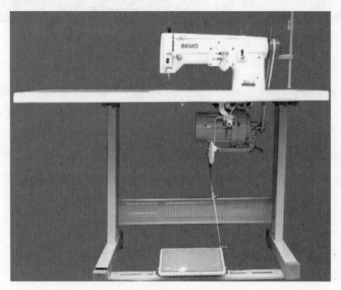

图 3-12　手推绣机

图 3-13　手推绣花

2）手推刺绣的工艺特点

半机械化半手工化的刺绣，主观上还是以人工控制为主，所以在绣制的过程中是以绣制者的审美为主导进行推拉刺绣的。刺绣的顺序与苏绣相似，都是由图案花样的最外层开始刺绣，再由外向内刺绣上色。半机械化的操作虽然不能像电脑绣花机那样大规模的量产，但机械化摆针的操作令手推刺绣的效率远高于手工刺绣，其成品效果是众多机器刺绣中最贴近手工刺绣的，所以手推刺绣是当下代替手工刺绣最优的选择。

3）手推刺绣的造价特点

手推绣花机因为兼顾了机器刺绣的效率和手工刺绣的精细，所以备受服装行业的青睐。一台手推绣花机的价格在两千元至四五千元不等，所用绣线及绣布要求不高，价格也不贵。因为是半手工操作，手推刺绣的制作也**不能达成高量产**，仍然需要人工对绣品进行拿捏，所以其造价略高于电脑刺绣。

思考题：

1. 总结手工刺绣和手推刺绣的异同点。

2. 分别阐述手推刺绣和电脑刺绣的利弊。

3.2　其他常用服装刺绣

在世界各国经济发展越发紧密的形势下，许多的外来工艺及文化都被国人所喜爱，其中部分工艺、文化保持了其原有的文化风格和艺术特点，部分则与本土文化相结合，形成了新的文化体系。

中国的服装刺绣工艺在外来文化的影响下，不仅吸纳了优秀的舶来工艺，还将一些外来的刺绣工艺与本土的文化相结合，衍生出具有东方美感的刺绣艺术。

3.2.1　抽纱刺绣

抽纱起源于 14 世纪的欧洲，是由欧洲民间刺绣发展而来的。相传抽纱最早流行于意大利的威尼斯，是用细纱编结，或用亚麻布、棉布等材料，按照纹样图稿的设计，将面料的经线或纬线按需求抽去，再加以缠绕、刺绣，制作出镂空的视觉效果。

19 世纪末 20 世纪初，抽纱技艺由欧洲的传教士带到了中国，在我国的各个地区生根并发展起来。图 3-14 和图 3-15 是抽纱绣。

图 3-14　抽纱绣（一）

图 3-15　抽纱绣（二）

潮汕抽纱是欧洲的抽纱技艺传到潮汕地区后，聪慧的潮汕人将抽纱技艺和当地的传统刺绣相结合，融入本土的文化特色，以其精湛的工艺流传至今。潮汕抽纱以棉、麻、丝为面料，多以白色或浅色为主，成品淡雅清丽。潮汕抽纱有 400 余种针法，人们通过堆垫、抽剪、缠绕等技法将简单的面料变化出千姿百态、美轮美奂的艺术图案（见图 3-16 和图 3-17）。

图 3-16　潮汕抽纱

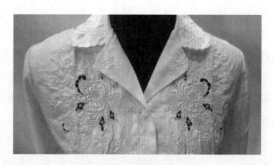

图 3-17　潮汕抽纱衬衣

　　海门台绣，起源于清末的浙江海门，是由欧洲传入的抽纱刺绣结合当地的工艺发展而来的，是我国抽纱刺绣中的一大流派。台绣采用雕镂与刺绣相结合的工艺进行制作，所以也称为"雕平绣"。台绣技法多样，包括雕、包、抽、拉、绕、镶、拼、贴、盘、编、绘等，具有极强的装饰性和观赏性。台绣因其独特的视觉效果被广泛运用于服装制作中。

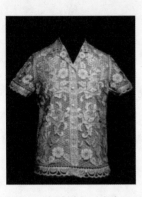 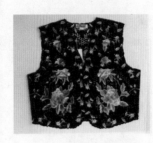 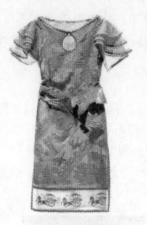

图 3-18　全雕绣衣（应大玉）　　图 3-19　彩绘画绣背褡　图 3-20　真丝全雕叠袖旗袍（陈克）　图 3-21　紫椹系列抽纱服装（林霞）

　　抽纱刺绣的工艺流程如下。
　　① 画稿，将设计好的图案复制在面料上备用。
　　② 按照设计的图案抽去布料上某些经纬线。
　　③ 运用针线通过抽、勒、雕、结等技法刺绣所需图案。

1. 抽纱刺绣的视觉特点

　　抽纱刺绣的关键在于构思精巧的设计布局，刺绣时绣工需要按照构图设计将面料上多余的经纬线抽离，运用抽绣、雕绣等技法刺绣出镂空、凸起、连缀的纹样。抽纱刺绣以其独特的技法，用简单朴实的面料制作出素雅华丽的刺绣。

2. 抽纱刺绣的工艺特点

　　抽纱是以棉布、麻布等面料，用白色或浅色线进行绣制，整个制作过程漫长且烦琐。抽纱刺绣不同于其他的刺绣，其选料用色单一，但通过抽、雕、结、绣等多变的针法，将简单素净的面料呈现出华丽的一面。抽纱刺绣兼具了实用价值和艺术价值，所以常被用于服饰及实用品的制作中。

3.2.2　刺子绣

　　传统刺绣技艺过于繁复，与当今快节奏的生活不相适宜，于是许多简易好看的刺绣在当代人们的生活中变得流行起来，例如简单且方便操作的小巾刺绣（こぎん刺し），即"刺子绣"。
　　刺子绣起源于江户时代后期的青森县，在江户时期政府颁布了森严的阶级禁令，下层阶级民众过着贫苦的生活。虽然青森县盛产优质的棉花作物，但由于禁令的限制，下层阶级民众禁止使用棉花织物，只能使用麻布织物。由于麻布纤维较粗，织造不出经纬紧密的面料，导致麻布所制衣物在寒冷的东北部不能起到抗寒保暖的作用。为了提升面料的保暖性和耐磨性，人们用线穿过面料的孔隙处，这样既起到缩小孔隙、保暖防风的作用，同时也加强了面料的耐磨性，从而衍生出了刺子绣。
　　刺子绣的工艺流程如下。
　　① 选料。制作刺子绣通常采用颜色较深且有一定厚度的面料，绣线则选用素色的棉线。
　　② 画稿。将事先设计好的图案纹样复制至底料上。
　　③ 绣制。以针线沿所绘制的纹样轮廓上下穿刺，形成细密的刺绣针迹，以针迹描绘纹样。

1. 刺子绣成品的视觉特点

刺子绣的刺绣技法简单易上手，针迹细密均匀，呈现出简单、质朴的视觉效果（见图3-22和图3-23）。

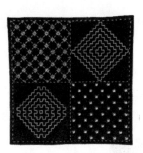

图3-22　刺子绣范例

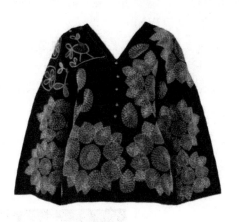

图3-23　刺子绣服装

2. 刺子绣的工艺特点

刺子绣以底料的经纬线为准，进行数纱刺绣，用针挑出方形、菱形或其他几何纹样，施针严谨有序，与我国少数民族的挑花刺绣及欧洲的十字绣技法相类似。刺子绣工艺最初源于人们的缝补工艺，具有较高的实用性。随着人们生活品质的提升，刺子绣原本的实用性降低，而艺术性得到提升。

3.2.3　法式钩针绣

法式钩针绣的起源可追溯至印度，在古老的印度有一种工艺需要带长木柄的尖钩子，用于制作锁链式的纹路，早期是鞋匠们在制鞋工艺上应用这一技术，后被世人用于布料上，这种工艺被称为"Ari"刺绣。

在18世纪，"Ari"刺绣经波斯湾到达欧洲大陆，因为刺绣时会用到刺绣圆绷，所以被欧洲人称为"Tambour Embroidery"，后在法国的洛林镇发展起来，所以又称为Lunéville Hook。钩针刺绣的针迹类似锁链的纹样，刺绣的面料多选用薄纱。薄纱轻盈，钩针刺绣精巧，所以刺绣后的织物上很少出现褶皱，较为平整，不易变形（见图3-24）。

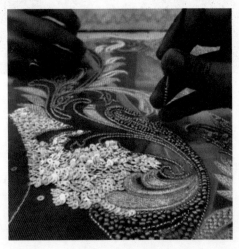

图3-24　法式钩针绣

19世纪60年代，法国当地的刺绣匠人在制作Lunéville刺绣时，开始在绣片上加入各类珠子和亮片作装饰，这项大胆的尝试使得法式刺绣迅速发展起来。伴随着法国服饰设计的发展，需要更多的装饰技

法来满足时尚需求，Lunéville 刺绣被广泛运用到了服装、鞋帽和箱包上，并迅速发展至欧洲其他地区。

法式钩针绣是运用绣线将亮片、米珠、珍珠、羽毛等材料组合刺绣出装饰效果强烈的刺绣技法。以多种刺绣材料为基础，表现华丽的服装刺绣，是近年来高级定制服装的刺绣首选。

法式钩针绣的工艺流程如下。

①配料：选取适合的底料、绣线和其他装饰用料。

②上稿：将设计好的图案复制至底料。

③绣制：用钩针带线刺绣，按照设计好的图稿加饰其他装饰材料。

1. 法式钩针绣成品的视觉特点

法式钩针绣的底料多为轻薄的面料。刺绣时以彩色绣线连缀各种米珠、亮片做装饰，绣制出的成品多种多样，有素雅精致的、有华丽夺目的、有富丽堂皇的，风格、视觉效果各异。法式钩针绣在融合了多种元素的情况下，可以尽可能地呈现出法式浪漫主义的多样性（见图3-25）。

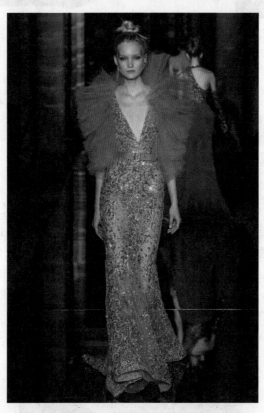

图 3-25　法式钩针绣的服装刺绣效果

2. 法式钩针绣的工艺特点

法式钩针绣的针法较为单一，主要以类似锁链的直针绣为主。但法式钩针绣在刺绣用料选材方面不仅仅局限于某一种或某一类刺绣材料，而是涵盖了各种各样的装饰元素。法式钩针绣本身具有极高的可塑性、艺术性和装饰性。

思考题：

1. 简述抽纱刺绣和刺子绣的艺术特点。

2. 查阅资料，了解法式钩针绣的发展史。

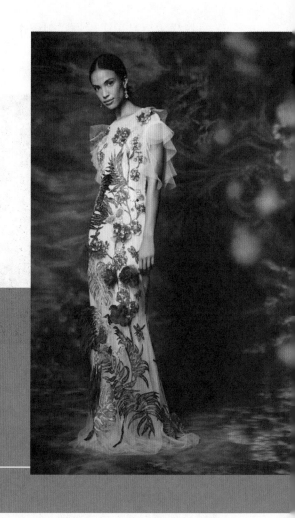

第4章

服装刺绣的设计方法

4.1　纹　样　设　计

纹样主要是用于织物和刺绣作装饰的花纹图案，其题材一般被分为自然实物和几何图形两个大类。纹样设计不仅仅是对题材的选取，而且还需要将题材通过写实、变形、抽象等手法进行艺术加工，必要时还须结合其他的花纹图案，丰富纹样的内容。图4-1是刺绣团花。

图4-1　刺绣团花

在纹样设计中常用到的纹样类型有单独纹样和连续纹样。

单独纹样是以单个的花纹为主体，不与其他花纹产生相交、相连的关系，独立存在。这样的纹样在内容构成上要求精致、丰富。单独纹样在服装中常作为中心纹样、角隅纹样、主体装饰纹样，抑或是作边缘装饰所用。当作为服装的主体装饰纹样时，单独纹样在服装上多为左右对称、前后对称，分布的情况可以为散点分布、对称分布或是密集型分布。

连续纹样是以单个花纹为主体，向左右或是向上下反复连续排列，其中向左右或向上下的双向反复连续排列称为二方连续纹样（见图4-2），常用于裙边的刺绣装饰；向上、下、左、右四个方向的反复连续排列称为四方连续纹样（见图4-3），常用于服装的面料装饰。

图4-2　二方连续纹样　　　　　　　　　　　　　图4-3　四方连续纹样

纹样设计是服装刺绣设计中重要的组成部分，纹样设计的题材内容、构成形式都是把控服装刺绣风格的重要元素。我国的传统纹样一直都讲究有图必有意、有意必吉祥的说法。为此我们的祖先巧妙地运

用人物、走兽、花鸟、星辰、文字等图案，通过简化、抽象、变形进行创造，又通过借喻、比拟、谐音、象征、双关等手法，将创造出的图案与吉祥美好的寓意进行完美的结合，这就是中国传统的纹样设计思维。

4.1.1　动物纹饰

1. 龙纹

龙纹在中国传统纹样中有着不可撼动的地位，是封建社会时期"帝王权利"的代表，象征着至高无上的尊贵。龙是人们为表达对大自然的敬畏而创造出的神兽，亦是古老文明的精神文化产物和艺术文化产物。龙纹喻示着权利、祥瑞、风调雨顺。

龙的形象最早可追溯至新石器时期，在仰韶文化的出土文物中，已经有了形似壁虎的龙纹形象。但关于龙的起源及龙纹的成因一直未有统一的定论。人们常以龙纹源于远古的自然崇拜来解释，是敬畏自然的祖先们将许多动物的一些特点进行提取，组合在一起创造了龙的形象，所以现在见到的龙具备蛇的身体、骆驼的头、兔子的眼睛、鹿的犄角、牛的耳朵、鱼的鳞片、鹰的爪子和老虎的掌等特点。亦有说法是，龙形图腾是那些以蛇、鳄鱼、鹰等动物为图腾的部落在联合并融的过程中将各部落的图腾进行综合的结果，所以炎、黄帝所属的部落联盟最终以龙为图腾形象。这样的组合形象造就了龙至高无上、不可亵渎的神圣地位，龙也因此成为华夏民族的象征。在古代宫廷纹样装饰方面，龙纹被大量地运用到服装织绣中。自古帝王自诩为真龙天子，所以帝王的服装及用物上皆刺绣龙纹作装饰（见图4-4～图4-6）。

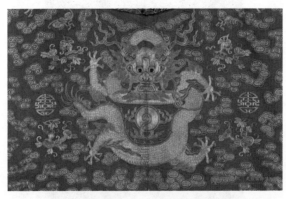

图 4-4　盘金龙纹（一）

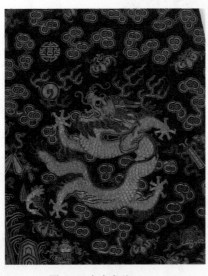

图 4-5　盘金龙纹（二）

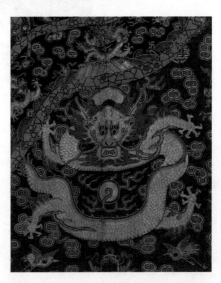

图 4-6　盘金龙纹（三）

图4-7～图4-9为清代宝蓝色缎绣金龙吉服，通身绣金龙、祥云及暗八仙纹样，朝袍面料为宝蓝色素缎，里料为明黄色素缎；袍身正前后方及双肩处各绣金龙一条，以各色彩金线加饰祥云、海水江崖纹；袖型为清代典型的马蹄袖，袖口绣行龙纹。全身共绣金龙八条。服饰大量运用平金、圈金等刺绣针法，色彩亮丽，运用金线绣制金龙，使得服饰富丽华贵，金龙栩栩如生，尽显天子贵胄的威严和尊贵。

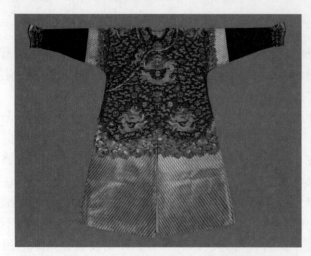
图4-7　清代宝蓝色缎绣金龙吉服（前）

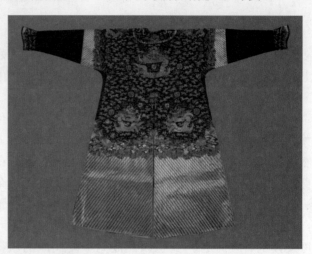
图4-8　清代宝蓝色缎绣金龙吉服（后）

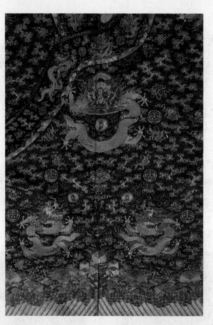
图4-9　清代宝蓝色缎绣金龙吉服（局部）

2. 凤纹

凤凰是古代先民们所创造的神兽形象。传说中的凤凰是百鸟之王，它的原型是孔雀，并融入了雉鸡、鹰等禽鸟的形象。这样的艺术加工满足了人们对自然百鸟的崇敬。凤凰象征着吉祥、勇敢、希望和美好。

凤纹的起源与龙纹相似，都是源于远古的图腾崇拜。上古时期的东夷族图腾是玄鸟纹，在逐步融合了其他部族的图腾特点后演变成了凤凰的形象，在原本的鸡、鸟、鹰的基础上，融合了鱼鳞、蛇身和兽爪的形象。龙的形象给人一种敬畏感；凤凰则是祥和、宁静的形象代表，也象征着美好的爱情。图4-10～图4-12是一些凤纹示例。

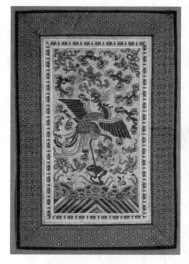
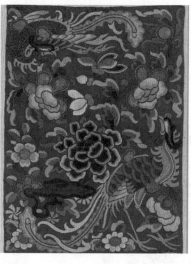
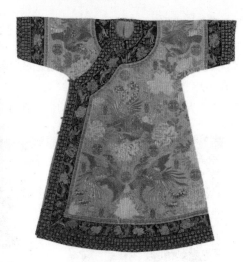

图 4-10　清代彩凤八宝纹刺绣　　　图 4-11　红底凤穿牡丹纹刺绣马面　　　图 4-12　清光绪藕荷底纳纱平金绣凤凰牡丹纹衬衣

　　图 4-13 ～图 4-16 为墨青缎平金银迭绣龙凤纹对襟窄袖女嫁衣，现藏于民族服饰博物馆。该服装以黑色缎料为底，里料为桃红色绸。衣身以五彩金银绣线刺绣，以平金银、堆叠绣为主要针法，其上刺绣龙凤戏珠、缠枝牡丹、鸳鸯戏水、水涡纹、出水莲花等寓意吉祥美好的纹样。服装配色亮丽素雅，通身满绣华丽的纹饰，布局紧凑，刺绣严谨细密，服装整体效果和谐，营造出了喜庆、吉祥的氛围。

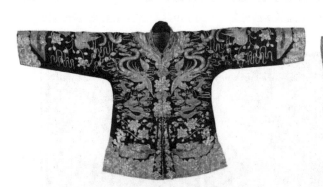
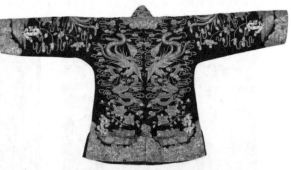

图 4-13　墨青缎平金银迭绣龙凤纹对襟窄袖女嫁衣（前）　　图 4-14　墨青缎平金银迭绣龙凤纹对襟窄袖女嫁衣（后）

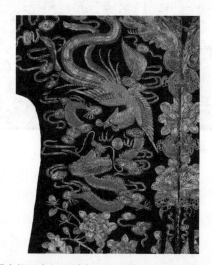
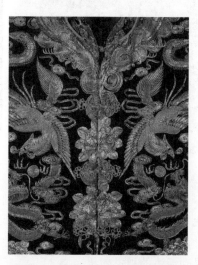

图 4-15　墨青缎平金银迭绣龙凤纹对襟窄袖女嫁衣（局部一）　　图 4-16　墨青缎平金银迭绣龙凤纹对襟窄袖女嫁衣（局部二）

3. 蝴蝶纹

蝴蝶的一生要经历从卵到毛毛虫再到蛹，最后才能蜕变成美丽的蝴蝶。蝴蝶又称蛱蝶，其特点是体态优美、色彩艳丽。蝴蝶因其美丽的形象被人们赋予了美好的寓意，蝴蝶中的"蝶"字谐音"耋"，指七八十岁，有长寿之意。蝴蝶纹与"喜"字纹结合，寓意"幸福长久"；蝴蝶纹与瓜纹结合，寓意"绵绵瓜瓞"，为子孙昌盛之意。图 4-17～图 4-21 是一些蝴蝶纹示例。

 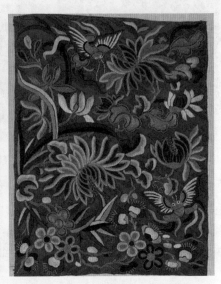

图 4-17　清代红底蝶恋花八宝纹刺绣马面　　图 4-18　清代红底蝶恋花葡萄纹刺绣马面　　图 4-19　清代红底蝶恋花纹刺绣马面

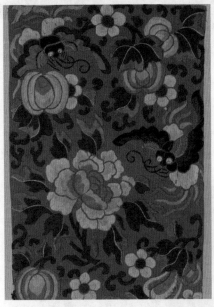

 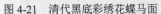

图 4-20　清代橙色底瓜瓞绵绵纹刺绣马面　　　　图 4-21　清代黑底彩绣花蝶马面

图 4-22～图 4-24 为石青缎三蓝绣瓜蝶寿桃纹对襟女褂，现藏于民族服饰博物馆。该褂形制为圆领，对襟，广口平袖。褂身以石青色素缎为底料，内衬里料为石绿色缠枝牡丹纹提花绸，褂身三蓝绣作刺绣装饰，配色雅致清新，通身刺绣喜相逢、瓜果、兰花、菊花、牡丹等纹饰，寓意美满幸福。刺绣针法以平绣、齐针、打籽为主。刺绣施针严谨，色彩过渡自然，纹饰布局和谐，蝴蝶的绣制配色活泼素雅，赋予了服装灵动活泼的视觉效果。

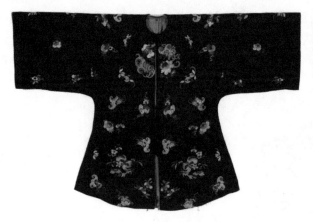

图 4-22　石青缎三蓝绣瓜蝶寿桃纹对襟女褂（前）　　　图 4-23　石青缎三蓝绣瓜蝶寿桃纹对襟女褂（后）

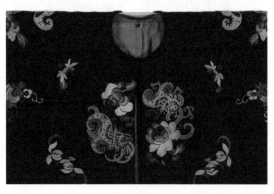

图 4-24　石青缎三蓝绣瓜蝶寿桃纹对襟女褂（局部）

4．蝙蝠纹

　　蝙蝠纹样，"蝠"与"福"谐音，寓意幸福美满。虽然蝙蝠生的丑陋，但人们很早便将蝙蝠作为吉祥物，广泛用于各类装饰艺术之中。蝙蝠飞舞姿态寓意为"福进"，希望幸福会像蝙蝠那样从天降临到家中。蝙蝠常与其他纹样进行组合设计。例如，五只蝙蝠围着寿桃，被称为"五福捧寿"；蝙蝠叼着一枚铜钱，寓意"福在眼前"；蝙蝠和佛手、桃子、石榴一起，称为"福寿三多"（见图 4-25 和图 4-26）。

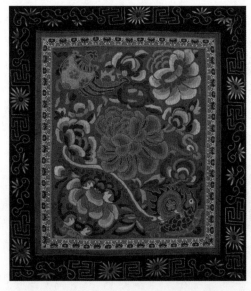

图 4-25　清代红底牡丹蝙蝠八宝纹刺绣马面　　　　图 4-26　清代福寿三多纹刺绣马面

图4-27是清代紫缎平金银云蝠棉坎肩，现藏于沈阳故宫博物院。坎肩为小立领，右衽无袖襟衣。坎肩里料为蓝色绸，面料为紫色缎料，领口、襟口、袖口及下摆处镶黑色寿字织金缎作装饰。坎肩以平金绣为主要装饰工艺，运用金银绣线刺绣蝙蝠和云纹，金银线色彩亮丽，与底料呈鲜明对比；纹样的分布均匀紧凑，彰显出清代精湛的刺绣审美和工艺。

图4-27　清代紫缎平金银云蝠棉坎肩

4.1.2　植物纹饰

1. 缠枝纹

缠枝纹是我国古代传统纹饰之一，初见于战国时期的漆器装饰；至汉代，纹样发展成熟，被用于丝织刺绣；待唐宋时期，缠枝纹已被广泛运用到各类工艺制作中；最终兴盛于明代。缠枝纹纹样本身以植物的蔓藤类植物为设计元素，如金银花、凌霄花、紫藤、常青藤、葡萄藤等植物。以藤蔓或枝杆为主体向上下、左右延伸形成二方连续或四方连续，循环往复，这样的纹样称为缠枝纹。缠枝纹因其连绵不断的纹样结构，被赋予了生生不息的美好寓意。缠枝纹的特点是曼妙婉转、婀娜多姿、富有律动感。

缠枝纹（图4-28）是以藤蔓、枝杆为主线的纹样，以此为基础衍生出了缠枝莲纹、缠枝牡丹纹、缠枝葡萄纹等，都是将花卉植物纹样与缠枝纹相结合构成的。此外还有与人物、鸟兽相结合的缠枝纹样。

图4-28　缠枝纹

图4-29～图4-31为石青缎彩绣花卉纹对襟女褂，现藏于民族服饰博物馆。女褂为小立圆领，对襟平袖。褂身以石青色素缎为面料，由肘部拼接绣有蝶恋花的宝蓝色素缎，领口、门襟、下摆处镶粉色

花边，再拼接绣有缠枝牡丹花卉和盘长纹的黑色素缎。褂身刺绣缠枝花卉，纹饰左右呼应，布局和谐有序，缠枝花卉纹的运用使得服装活泼亮丽，服装整体色彩丰富多样，与深色的底料形成鲜明的对比。

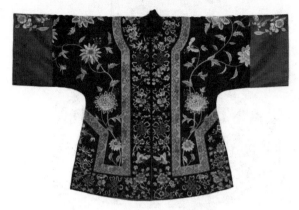

图4-29　石青缎彩绣花卉纹对襟女褂（前）

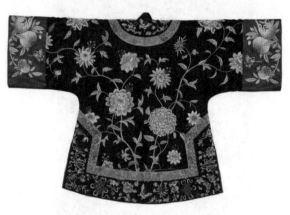

图4-30　石青缎彩绣花卉纹对襟女褂（后）

图4-31　石青缎彩绣花卉纹对襟女褂（局部）

2. 牡丹纹

牡丹是我国的国花，被誉为花中之王，视为富贵美满、繁荣昌盛的象征。牡丹花绽放时，花型大，色彩艳丽，给人一种富丽华贵的感觉，深受人们的喜爱。牡丹花不论是单独出现还是以复合纹饰的构图呈现，都给人以美的感受，被广泛应用于丝织工艺品上。图4-32～图4-35是一些牡丹纹示例。

图4-32　清代红底牡丹蝙蝠八宝纹刺绣马面

图4-33　红底蝶恋花纹绣片

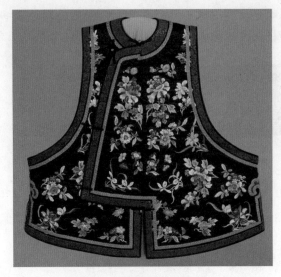

图 4-34　清代蝶恋花八宝纹三蓝打籽盘金绣马面　　　　　图 4-35　清代花蝶纹刺绣马甲

　　图 4-36～图 4-38 为石青缎五彩绣落花流水花蝶纹对襟挽袖女褂，现藏于民族服饰博物馆。女褂为圆领，对襟，光口平袖。褂身以石青色素缎为底，袖口拼接黑色素缎边、黄色绲边、绣有人物纹饰的红色缎料。衣身刺绣牡丹纹、蝴蝶纹，衣服下摆刺绣海水江崖纹，其中牡丹纹以打籽针法刺绣，打籽均匀，颗粒感强，牡丹花花瓣间以金线盘绣，以区分花瓣形态，突出牡丹花的层次。

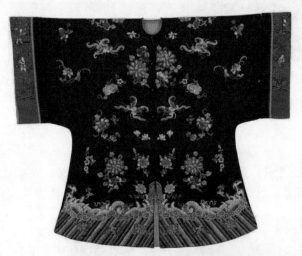

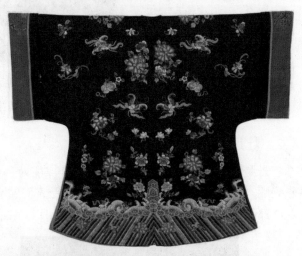

图 4-36　石青缎五彩绣落花流水花蝶纹对襟挽袖女褂（前）　　图 4-37　石青缎五彩绣落花流水花蝶纹对襟挽袖女褂（后）

图 4-38　石青缎五彩绣落花流水花蝶纹对襟挽袖女褂（局部）

3. 菊花纹

菊花是花中四君子之一，绽放于百花凋零之后，不娇不媚、清雅脱俗，一直被视为高雅傲霜、高风亮节、淡泊名利、刚正不阿的象征，被不少文人雅士赞颂。菊花除了是高洁品格的象征外，还被视为"长寿之花"（菊花盛开于秋季，九月又被称为"菊月"，九音同长久的"久"）；而菊花可入药，具有清热养心、轻身延年的功效，所以被人们视作长久、长寿的象征。

图 4-39 刺绣菊花

图 4-40 ～ 图 4-42 为蛋青色软缎刺绣短袖旗袍，现藏于民族服饰博物馆。旗袍为立领、右衽，平袖。旗袍为蛋青色素缎料，领口、襟口、袖口、开裾处镶嵌米黄色绲边。袍身刺绣菊花、牡丹等花卉纹样，菊花纹清雅脱俗，菊花的花形卷曲，姿态舒展。旗袍纹样布局和谐，刺绣运用同色系的不同色彩表现，过渡自然，协调柔美。

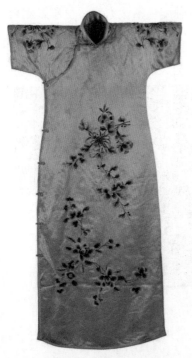
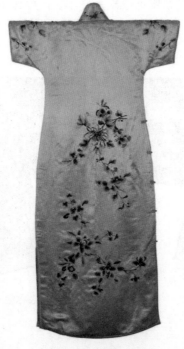

图 4-40 蛋青色软缎刺绣短袖旗袍（前）　图 4-41 蛋青色软缎刺绣短袖旗袍（后）　图 4-42 蛋青色软缎刺绣短袖旗袍（局部）

4.1.3 其他纹饰

1. 人物纹饰

在我国的一些传统器物中，常见到以人物为主体的装饰纹样（见图 4-43～图 4-45）。常见的人物纹饰有人面纹、舞蹈文、农耕纹、飞天纹、八仙、和合二仙、五子登科等纹饰。除了这些常见题材外，还有以历史、传说、故事为内容的人物纹饰，如牛郎织女、嫦娥奔月、刘海戏金蟾、穆桂英挂帅等。

图 4-43　刺绣人物纹样　　　　图 4-44　白缎人物花卉彩绣四合如意云肩　　　图 4-45　白缎人物花卉彩绣四合

如意云肩（局部）

图 4-46～图 4-48 为蓝色缎五彩绣十二团窠人物纹广袖女袄，现藏于民族服饰博物馆。该袄形制为小立圆领，右衽斜襟，广口平袖。袄身以蓝色素缎为底料，领口、襟口、下摆及左右开据处拼接白色刺绣缎料，加饰多条彩色缎带绲边及织花缘边，袖口处拼接米黄色素缎绣花料。袄身以五彩丝线刺绣，配色雅致清新，通身刺绣人物团纹、蝴蝶、花卉等纹饰，刺绣针法以齐针、套针、戗针、打籽针、盘金为主。刺绣的人物细节严谨，面部表情细腻，人物服饰层次多样丰富，蝴蝶的绣制配色活泼素雅，色彩过渡自然，赋予了服装灵动活泼的视觉效果。

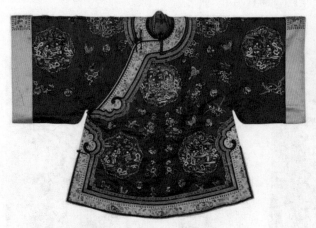
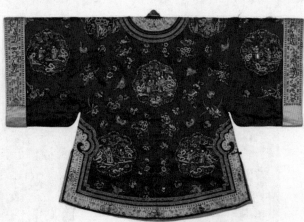

图 4-46　蓝色缎五彩绣十二团窠人物纹广袖女袄（前）　　　　图 4-47　蓝色缎五彩绣十二团窠人物纹广袖女袄（后）

图 4-48　蓝色缎五彩绣十二团窠人物纹广袖女袄（局部）

2. 博古纹

博古纹是我国特有的装饰纹样，以瓷器、玉石、铜器等器物摆件为主要内容。在北宋时期，宋徽宗曾命人绘制其宣和殿所陈设的古器摆件，即《宣和博古图》，故而人们将绘有瓷器、玉石、铜器等古器物的纹样绘画称为"博古纹（画）"。博古纹在后世的发展中逐步添加了花卉、蔬果等进行加饰点缀（见图 4-49～图 4-51）。博古纹在纹样装饰中寓意高雅。

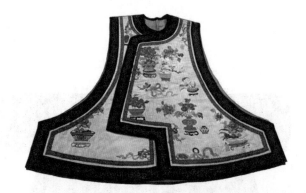

图 4-49　博古纹马甲（前）

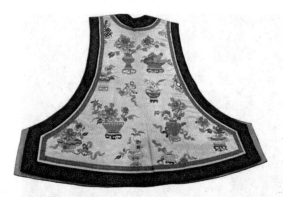

图 4-50　博古纹马甲（后）

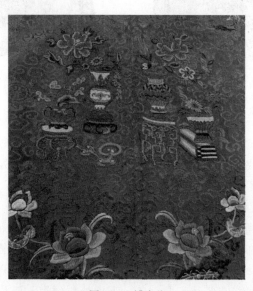

图 4-51　博古纹

图 4-52～图 4-55 为红色提花绸三蓝绣博古花卉纹女衫，现藏于民族服饰博物馆。女衫为圆领、右衽斜襟，袖型为广口平袖。服装面料为大红色的提花缎，领口、襟口、下摆处镶多条织花绦边及黑色绣花缎带，腋下镶如意云头作装饰。女衫刺绣以三蓝刺绣博古纹和花卉纹，博古纹加饰金线盘绣，突出纹样，在三蓝绣纹样间，加饰平金刺绣的盘长纹，刺绣针法以平绣、打籽绣、盘金为主。通身刺绣以服装中轴为对称轴，呈对称分布，服装上形态各异的插花瓷瓶，使得服装风格别具。服装的配色对比鲜明，刺绣清丽脱俗，赋予了服装与众不同的风格特点。

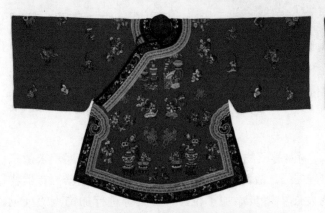
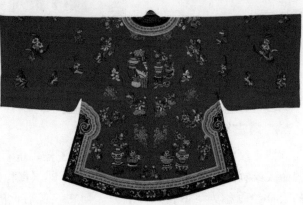

图 4-52　红色提花绸三蓝绣博古花卉纹女衫（前）　　　　图 4-53　红色提花绸三蓝绣博古花卉纹女衫（后）

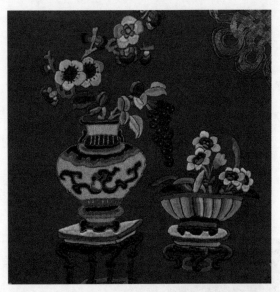
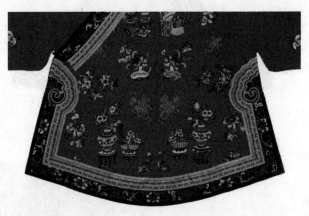

图 4-54　红色提花绸三蓝绣博古花卉纹女衫（局部一）　　　图 4-55　红色提花绸三蓝绣博古花卉纹女衫（局部二）

3. 云纹

云纹是我国的传统纹样之一，有着几千年的发展变迁史。早在商周时期青铜器上出现的云雷纹，被视为早期的云纹。云纹经历朝代的更替、时代的发展，从单一的云雷纹发展出了云气纹、卷云纹、云兽纹、叠云纹、团云纹、如意云纹等（见图 4-56～图 4-60）。云纹飘逸流畅、曲线优美，表达了人们对祥云的崇敬之情。云飘散于高空被人们赋予了高升、如意之意。

图 4-61～图 4-63 为棕色绸盘金绣龙袍，现藏于民族服饰博物馆。该袍为圆领、右衽襟衣，袖口为马蹄袖型。袍身以棕色绸料作装饰，领口、襟口处镶嵌深色的刺绣缎料作装饰，肘部至袖口拼接深棕色面料，袖口拼接深色绣花缎，袖口、肘部、襟口的缎料也绣有金龙祥云纹样。龙袍前胸、后背、两肩处各刺绣正龙一条，前后腰以下位置左右各绣行龙一条，下摆处刺绣海水江崖纹。通身刺绣五彩祥云纹作装

饰，祥云形态各异，灵动流畅，配色清雅高洁，为服装整体起到了丰富画面、柔和色彩的作用。

图 4-56　云雷纹

图 4-57　卷云纹

图 4-58　团云纹

图 4-59　叠云纹

图 4-60　如意云纹

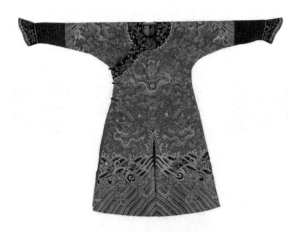

图 4-61　棕色绸盘金绣龙袍（前）

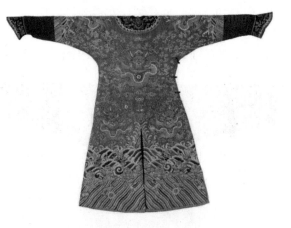

图 4-62　棕色绸盘金绣龙袍（后）

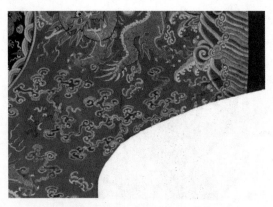

图 4-63　棕色绸盘金绣龙袍（局部）

4. 万字纹

万字纹即"卍"纹饰，是我国传统纹样中不可或缺的纹饰符号。万字纹有着其特殊的含义。纹饰"卍"为逆时针方向。在古时，"卍"是一种宗教符号，被认为是太阳、火的象征，在梵文中意为"吉祥之所集"。我们在寺庙中所见的释迦牟尼像胸前都有"卍"的印记，故而万字纹又有万寿吉祥之意。

"卍"可做多种变化图形，由字符四端向外延伸，可以单个图形为整体，亦可以多个延伸图形构成面。古时常用的万寿锦便是以多个"卍"字符延伸连接组成，寓意福寿连绵。图4-64～图4-66是万字纹示例。

图4-64　万字锦　　　　　　　　　图4-65　万字团纹　　　　　　　　图4-66　二方连续万字纹

图4-67～图4-69为浅绿提花绸镶珠绣绲边女衫，现藏于民族服饰博物馆。女衫为立领、右衽襟衣，平袖。面料为浅绿色提花绸，女衫领口、襟口拼接多条装饰缎带和织花绲边，肘部至袖口处也拼接多条刺绣缎带、织花绲边和贴布绣装饰纹样。宝蓝色的缎料上以辑珠绣刺绣出缠枝花卉纹饰，粉色的织花绲边外，以宝蓝色细缎带贴绣万字锦纹作装饰，服装整体简洁大方，风格独特。

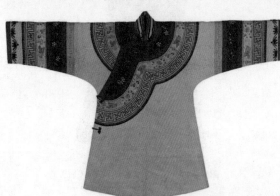
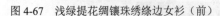
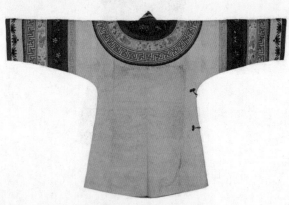

图4-67　浅绿提花绸镶珠绣绲边女衫（前）　　　　　图4-68　浅绿提花绸镶珠绣绲边女衫（后）

图4-69　浅绿提花绸镶珠绣绲边女衫（局部）

5. 寿字纹

寿字纹属于文字纹样中的一种，寿字可以单个文字构图，也可以多个文字构图，还可以圆形为基础构图作团纹。"长寿"是人们对生命的追求和热爱，以寿字纹为主体的纹样设计，则是赋予了人们对生命最崇高的敬意，是福寿绵长的美好祝愿。图4-70～图4-72是寿字纹示例。

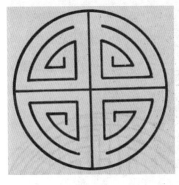

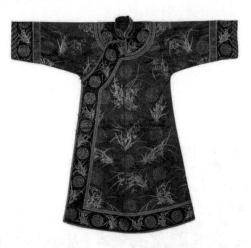

图 4-70　团寿纹（一）　　　　　图 4-71　团寿纹（二）　　　　图 4-72　清同治赭色缎盘金银绣兰花万寿纹衬衣

图4-73～图4-75为蓝白条提花绸盘福寿纹饰边女袄（清），现藏于民族服饰博物馆。这件女袄是清代女性的日常便服，女袄为圆领、右衽斜襟衣，袖口为平袖型。面料以蓝白条的提花绸为主，衣服袖口处拼接了织花缘边和绣花的宝蓝色缎带；衣服的领口、襟口和下摆处拼接了多条织花缘边和黑色素缎带，黑色缎带上以贴布绣工艺刺绣团寿纹、万字纹、铜钱纹等装饰纹样，刺绣纹样的配色清雅、素丽，与深色的底料相对比，突出纹样的装饰效果。服装上的刺绣纹样疏密有度、绣工精湛，突显了不同的服饰风格。

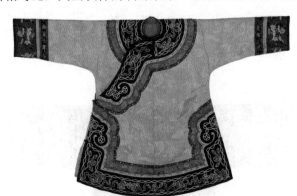

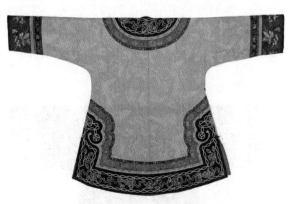

图 4-73　蓝白条提花绸盘福寿纹饰边女袄（前）　　　　图 4-74　蓝白条提花绸盘福寿纹饰边女袄（后）

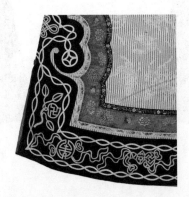

图 4-75　蓝白条提花绸盘福寿纹饰边女袄（局部）

6. 海水江崖纹

海水江崖纹，又称"海水江牙"，常见于古代皇帝的朝袍、官员官袍的下摆纹饰。海水江崖纹由数条斜向的水纹、翻腾的浪花、屹立的山石构成，其间加饰祥云或其他吉祥纹样。海水江崖纹被赋予了福山寿海、一统江山的美好寓意，是古时皇家、高官专属的纹饰图样，是皇权、政治的象征。图4-76～图4-78是海水江崖纹示例。

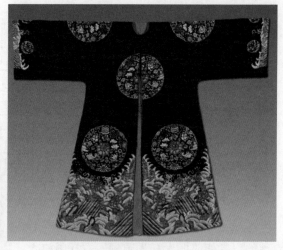

图4-76　海水江崖纹　　图4-77　彩绣海水江崖杂宝纹袍边绣片　　图4-78　清代蓝底打籽绣团花吉服褂

图4-79～图4-81为群青底金线绣祥云龙纹单袍。单袍为圆领、右衽襟衣，袖型为广口平袖，袍身为左右开裾。领口、襟口拼接绿色织花绦边和平金云龙纹石青缎，袖口处拼接一宽一窄的绣花白色缎边和织花绦边。单袍面料采用的是群青色素缎，缎面上刺绣祥云纹、龙纹、暗八仙、蝙蝠纹样，袍身下摆刺绣海水江崖纹。纹样运用了戗针、套针、平绣等技法作刺绣，绣工细腻、针脚整齐。该龙纹单袍为吉服袍，服装整体色彩鲜艳、亮丽，彰显了皇族的尊贵、典雅。

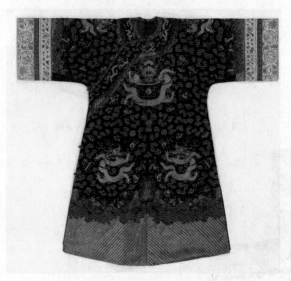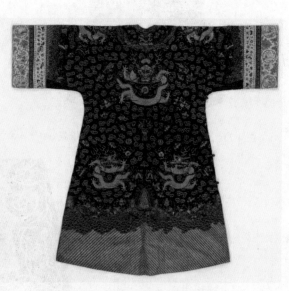

图4-79　群青底金线绣祥云龙纹单袍（前）　　　　图4-80　群青底金线绣祥云龙纹单袍（后）

图 4-81 群青底金线绣祥云龙纹单袍（局部）

4.2 色彩设计

　　鲜亮的色彩能够赋予刺绣设计鲜活的生命力，提高刺绣的审美价值和经济价值，因此刺绣的色彩设计非常重要。设计配色时应当在刺绣纹样设计主题的基础上遵循色彩搭配的法则进行。刺绣色彩的选择与刺绣产品消费者的审美息息相关，色彩的选择既要与设计风格统一，又要考虑目标消费者所喜爱的颜色。为满足不同消费者的需求，同一刺绣图样可以设计出 2 ～ 3 种不同色调的配色，展现不同的风格。图 4-82 展示了同一种刺绣使用不同配色所呈现的不同风格，为消费者提供了可以根据自己的喜好和需求进行选择的机会。如果消费者想展现成熟的风格，可以选择黑色；如果消费者皮肤颜色较暗沉，那么亮色的连衣裙就可以满足其提亮肤色的需求。

图 4-82 不同配色的表现力

4.2.1　色彩三要素

色彩有三个基本的要素：色相、明度和饱和度。在刺绣配色时，要综合考虑这三个因素。

色相是色彩的"相貌"，是色彩最基本的属性，决定了是什么颜色。我们常说的红色、黄色、蓝色、紫色、橙色、绿色、白色、灰色、黑色就是指色相。黑、白、灰三色是无彩色，其他颜色都是有彩色。色相是有限的，我们通常看到的各种深浅不一的颜色都是不同明度和饱和度的基础色相。

明度决定颜色的明暗（亮度），亮的颜色明度高，暗的颜色明度低。饱和度就是颜色的纯净度，各种颜色混合得越多，颜色的纯净度就越低，视觉上就会显得越灰。图4-83是简易的色轮，可以帮助我们直观地了解色彩基础。在图4-83中，R1、Y1和B1是红、黄、蓝三原色，是最纯净的色彩，这三种颜色无法被其他颜色调出来。红色和黄色混合形成橙色（O1），黄色和蓝色混合形成绿色（G1），蓝色和红色混合形成紫色（P1），这些是间色，这时候颜色的明度和饱和度没有太大变化。我们往这六种颜色中加白色，就形成了编号为2的色彩，这些颜色明度变高，饱和度变低。当我们往这六种颜色中混入黑色时，编号为3的色彩出现了，这些颜色的明度比编号为1的明显降低，饱和度也降低。除了往颜色中加黑加白外，颜色的相互混合也会造成明度和饱和度的变化，越是对比色相混合，饱和度和明度下降得越明显。

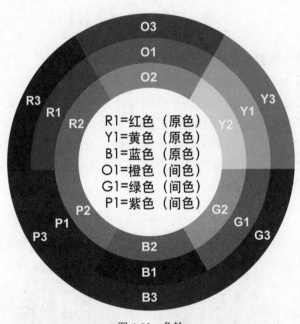

图4-83　色轮

色彩对比度是色彩之间的差异程度，在色轮中同一圈中离得越远的两种颜色对比越强，饱和度越高的颜色对比也越强烈。例如，红色和绿色是一对典型的对比色，红色系色彩和绿色系色彩间的对比同样很强烈。高对比度的色彩能够让我们更容易辨识物体，低对比度的色彩则会呈现比较统一的色调。

色彩有冷暖之分（见图4-84），一般来说，红色、橙色、黄色、棕色这类颜色被认为是暖色，紫色、蓝色、绿色被认为是冷色，黑白被认为是冷色的情况居多。使用暖色会给人温暖热情的感觉，使用冷色则会给人冷静清爽的感觉，因此在选择色彩时应根据设计主题、季节、目标人群和品牌风格来选择主色调。颜色的冷暖并不是绝对的，如偏黄的绿色偏暖，而偏蓝的绿色则偏冷。图4-85是冷暖色对比。

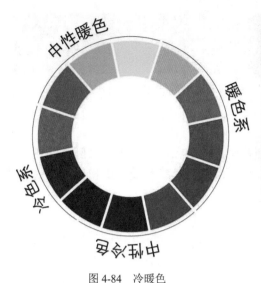

图 4-84 冷暖色

图 4-85 冷暖色的对比

4.2.2 色彩的配色原则

1. 色调的统一与变化

色调是刺绣配色首先考虑的因素。刺绣或服装色彩呈现的总体倾向就是色调，同一色调的刺绣中可以有不同色相、不同明度、不同饱和度的颜色，但这些颜色中都带有某类色彩的影响或相似的饱和度、明度，在视觉上总体呈现出的就是某种色彩的相似性。统一的色调能够展现和谐之美，但过于统一的色彩容易出现呆板的效果，因此配色时也需要适当地加入变化。

在色调的选择上，首先应根据设计主题考虑刺绣配色是暗色调、中间色调还是明亮色调，暗色调适合高贵华丽或庄重等主题；中间色调适合大部分主题；明亮色调适合优雅、清爽、欢快、童趣等主题。饱和度高的色调能给人热情、强烈的感觉，饱和度低的色调则可以展现纯净、高级的风格。

下面是一些色调可以呈现的倾向，仅供参考。

低饱和度、低对比度的暗色调（见图 4-86），可以展现低调、成熟、正式、庄重等设计主题。

低饱和度、低对比度的中间色调（见图 4-87），可以展现儒雅、沉稳、洗练等设计主题。

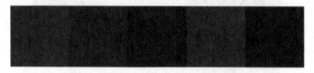

图 4-86 低饱和度、低对比度的暗色调

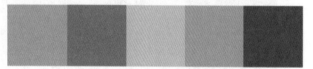

图 4-87 低饱和度、低对比度的中间色调

较低饱和度、较高对比度的中间色调（见图 4-88），可以展现自然、异域风情、民族风情等设计主题。

低饱和度、低对比度的明亮色调（见图 4-89），可以展现纯净、优雅、素雅等设计主题。

图 4-88 较低饱和度、较高对比度的中间色调

图 4-89 低饱和度、低对比度的明亮色调

较低饱和度、较高对比度的明亮色调（见图 4-90），可以展现活泼、明快、直爽的设计主题。

高饱和度、高对比度的明亮色调（见图 4-91），可以展现童趣、热带风情、欢乐等设计主题。

图 4-90　较低饱和度、较高对比度的明亮色调

图 4-91　高饱和度、高对比度的明亮色调

2. 配色的面积对比

在配色中面积的大小对比对视觉效果的影响非常大，即便是同样的配色，每种色彩比例不同也会呈现出完全不同的效果和风格。配色中应注意控制色调，分出颜色主次，一种颜色或一组相似色应占主要面积。如果设计中每种面积相当，则会产生视觉上的混乱。除了刺绣本身的色彩外，还应将底布在整体服装设计中的比例考虑进去，全局性地进行色彩的搭配，以达到视觉上的和谐效果。在图 4-92 中，整条裙子的设计可以分为两种主要色彩倾向：淡黄粉色的底色和红色的花朵。淡黄粉色所占面积比重较大，其中间有的绿色叶子是偏黄的深黄绿色，面积很小，与底色饱和度相似，可以看作是一个部分，所以整体服装呈现的是淡黄粉色调；红色花朵虽然有偏黄（与底色相和谐）或偏紫（与底色相对比），但总体是红色调且饱和度较高、明度较低，与底色和叶子部分形成了非常好的对比，虽然单个元素众多，却营造了非常优雅和谐的氛围。

3. 色彩的呼应

色彩之间的呼应效果也是配色过程中要考虑的因素。当某类色彩，特别是与整体色调相对比的某类色彩重复出现时，能够使设计呈现一种协调完整的美感。在图 4-93 的设计中，花朵的颜色与腰带的颜色类似，均为橙粉色（加入了黄色的粉红色），这个颜色又与底色的米黄色相互呼应，使整体处于一种暖黄色调中。叶片选择的是蓝绿色，饱和度与橙粉色相似，面积小于花的橙粉色，蓝绿色中绿色是红色的对比色、蓝色是橙色的对比色，所以叶片起到了非常好的对比和衬托主要元素的作用，使画面既和谐又有视觉上的变化趣味。

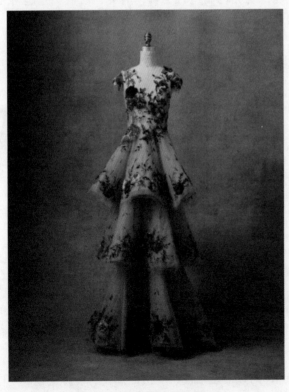

图 4-92　刺绣礼服的色彩搭配

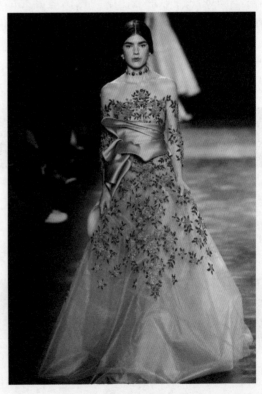

图 4-93　刺绣礼服的色彩呼应

　　刺绣的配色也需要充分考虑颜色和材料结合后的效果，同样的颜色、不同的材料肌理，展现出来的效果也可能完全不同。使用相同的浅咖色，哑光粗糙的毛线会展现出温暖、暗淡的感觉，富有光泽的丝线可以呈现高贵优雅的效果，钉珠材料则能为衣服带来璀璨富贵的视觉感受。当选用相同颜色的不同材料相搭配设计刺绣或服装时，我们能够得到纯净但不单调的视觉美感。在图4-94的设计中，刺绣的材料选择了与衣服相同的颜色的厚重闪光的钉珠材料，这样的设计与纱质衣服既有对比又相互映衬，优雅高级的设计主题被完美地诠释出来。因此，在配色时需提前考虑材料的因素，让色彩通过材料的展现充分表现出设计主题。

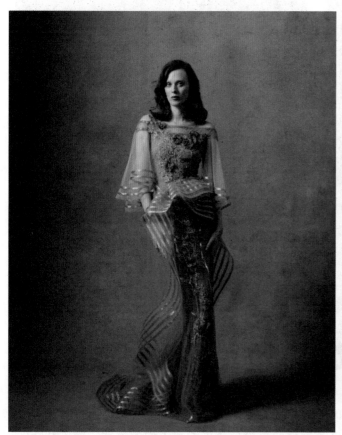

<center>图4-94　刺绣礼服的材料与颜色搭配</center>

4.2.3　色彩的配色灵感

　　那么配色时色彩如何选择呢？有四类配色灵感来源可以参考。

　　一是以固有色为灵感进行设计，即用设计元素在自然界固有的色彩上进行配色。图4-95和图4-96的两套衣服都是以花卉植物本来的颜色为基础进行设计，如龟背竹用墨绿色表现，铃兰用白色和嫩绿色表现，水仙用深绿色和黄色表现。使用固有色配色并不是把自然界的色彩直接搬入刺绣中，而是需要考虑画面整体的色调，在保留固有色色相的基础上，对色彩进行添加、减少饱和度，添加、减少明度，整体混入某种色彩使所有颜色呈现某种色彩倾向等操作。使画面主要色彩保持相似的饱和度和明度能够让画面干净统一，在统筹多种色彩时是非常好的方法。图4-95这件衣服中刺绣的主要元素为叶子和花朵，叶子使用了深绿色（约2/3）和浅绿色（约1/3），花朵使用了深红色（约2/3）、浅红色（约1/3）和少量橘黄色，深绿色的饱和度和明度与深红色基本一致，而浅绿色的饱和度和明度与浅红色基本一致，设计者

<center>71</center>

又加入了少量黄色的红色（即橘黄色）进行搭配，使画面色彩对比强烈、有变化却又和谐不乱。当然，颜色的分布也在其中起到了重要作用。红色系和绿色系相对分开，并未大量交错分布，形成了两个对比的色彩片区。

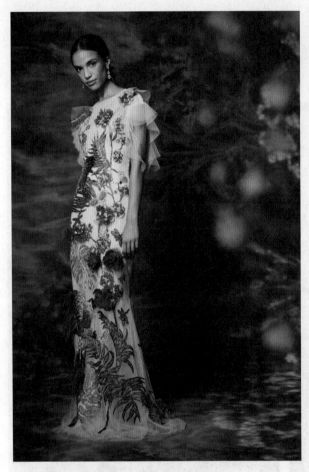

图 4-95　刺绣礼服的固有色配色　　　　　　　　　图 4-96　刺绣服装的固有色配色

　　二是使用传统色彩。传统上，我国有一套以五行学说为基础的色彩系统，以白、青、黑、赤、黄分别对应五行的金、木、水、火、土。几千年来，这样的色彩理论影响着人们的着装。随着社会发展和生产水平的逐渐提高，越来越多的色彩也进入到人们的生活中，丰富了中国传统色彩体系。秦朝尚水德，因此尚黑，衣服以黑色为尊，皇帝的衣服就是黑色的。戏曲色彩也是以"上五色"和"下五色"为基础构建色彩系统，"上五色"就是白、蓝（青）、黑、赤、黄，戏曲中的脸谱也以这些颜色代表不同性格的人物。除此之外，中国人民几千年来赋予了这些颜色不同的寓意，也由此形成了一些固定的习俗。例如，红色通常代表喜庆，结婚礼服、过年红包都选用红色。因此，在设计带有中国传统风格的刺绣和服装时，可以参考中国传统色彩中的寓意和习俗进行配色。

　　三是流行色，每年专业色彩机构都会发布流行色彩趋势报告，包括色卡（见图 4-97）、关键色彩的解析和使用建议，从中可以看出之后的一两年内时装行业内将会流行的色彩，各大品牌也会参考这样的报告来设计新一季的服装。因此，参考流行色彩趋势进行设计也是必要的。图 4-98 和图 4-99 为色彩机构发布的报告与服装品牌发布的对应商品。

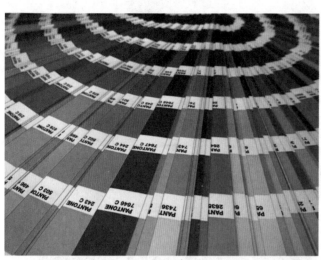

图 4-97 色卡

图 4-98 按年度发布的流行色彩报告

图 4-99 不同品牌根据流行色彩设计的服装

　　四是色彩灵感来源于主题色彩，主题色彩是指根据设计主题选择相应的灵感图片，再从主题图片中提取色彩作为刺绣色彩的配色。图 4-100 和图 4-101 分别展示了从油画和照片中获得的色彩灵感，配色方案可以从这样的一张主题图片中获取，也可以根据同一设计主题（见图 4-102），从不同灵感的图片中获取配色方案。

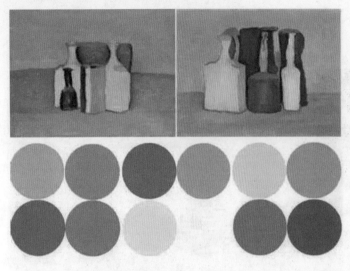

图 4-100　绘画色彩灵感

图 4-101　照片色彩灵感

图 4-102　主题色彩灵感

4.3　刺绣图样布局设计

　　将刺绣运用到服装上是为了美化服装，提升服装的美感。一个好的刺绣纹样能为服装本身添彩不少，但刺绣纹样在服装上的大小、位置也同样重要（见图 4-103）。调整刺绣纹样在服装上的大小及布局，能改变服装整体的视觉效果和风格。

图 4-103　刺绣服装的图样布局

4.3.1　刺绣图样布局运用原则

服装刺绣可以通过规律性或不规律性的图案布局来修饰人体、突出主题，并为服装增添美观性、艺术性和设计感。因此，根据服装风格选择不同的刺绣图案、构图形式及与其相适应的布局是非常重要的。那么，刺绣图案的布局可以遵循哪些原则和规律呢？

一个好的刺绣布局应是实用的、符合人体工程学的，且满足服装对使用场合的适应性需求，以及服装对人体的修饰性要求。针对穿着者的年龄、性别、人生阶段、社会环境、场合等因素，选择相应的图案布局是基本的准则。工作场合的服装通常是偏向于正式、简约和实用的，那么刺绣的大面积布局显然就不合适。男性服装的设计考虑男性的体型和社会着装要求，线条流畅、版型合体，那么就不应选择强调腰线或强调身体曲线的布局。婚纱礼服的目的是衬托穿着者的身材，展现穿着者的魅力，那么就应选择能够修饰人体曲线的布局或大面积整体的布局。

设计的经济性是服装设计必须要考虑的因素，现在人们的生活虽然相对富足、购买力强，但购物习惯仍然趋于理性消费，会谨慎地选择购买商品，特别是服装这样的非必需品。刺绣的布局与服装生产的成本直接相关，如大面积的刺绣布局必然会带来高成本，服装的售价自然就水涨船高。如果该服装定位是面向年轻人的现代都市休闲装，过高的定价与品牌定位不符，就会造成服装的滞销甚至影响品牌的形象。因此根据品牌定位、消费人群的购买力来考虑合适的布局方式是要遵循的基本准则。

现代服装设计中美观的重要性被推到了一个新的高度，刺绣的布局应该是与服装的风格相适应并有助于服装的美观与风格呈现的，是否美观是考虑刺绣布局的另一个重要原则。随着人们生活水平的提高，消费者特别是年轻的互联网一代的消费者更加讲究生活品质，注重体验，追求物质和精神的双重享受，实用服装或大众风格服装远远不能满足他们的要求，他们青睐于有独特设计感、美观、与众不同的服装，且愿意为更好看的服装买单甚至付出更高的花费。这使得当代的服装无论是品牌、风格还是设计元素的丰富程度都是前所未见的，这既给服装设计师提供了很大的发挥空间，也提出了更高的设计要求。设计服装刺绣时，合理地选择刺绣图案、材料、工艺和布局是提高服装审美性的重要设计方法。形式美法则是能够设计出美观布局的重要方法，运用对称、均衡、平衡、节奏、韵律等形式美法则进行布局的设计，注重局部和细节的处理以及与整体的协调性，能够带来具有很高审美性的作品。同时需注意美观性的布局设计应建立在实用、符合人体工程学及设计的经济性原则的基础上。不过，无论是怎样的布局，都应将刺绣图案与人体的关系放在首位。

4.3.2 刺绣图案的布局

1. 刺绣图案的整体布局

刺绣图案的整体布局是指使用大面积的刺绣纹样铺满衣身或布局于衣身主体部位。这样的布局方式能够带来丰富的视觉效果，给消费者留下深刻的印象。大面积的刺绣通常会展现一种华丽感和隆重感，也会使服装制造成本增加，布料的质感变硬，衣服整体重量增加，所以应根据衣服的消费人群、风格、使用场合决定是否采用大面积整体布局。图4-104是刺绣整体布局示例。

图4-104 刺绣图案的整体布局示例

2. 刺绣图案的局部重点布局

刺绣图案的局部重点布局是指将刺绣布局在衣服的胸口、背中、肩部、腰侧、袖子等重点部位。这样的布局能够有重点地修饰人体、表达设计师的设计主题和服装的美，比整体布局更容易在第一时间吸引眼球。布局的时候需要注意刺绣部分与整件衣服的协调性，通过调整刺绣颜色、工艺、构图形式等方法使刺绣在诠释和突出衣服美的基础上与其他部分相适应，避免刺绣部分过于突兀。图4-105是刺绣局部重点布局示例。

图4-105 刺绣图案的局部重点布局示例

3. 刺绣图案的边缘布局

　　将刺绣布局在上衣或连衣裙的领口、袖口、腰线、门襟、下摆等衣缘部位，裤子的腰头、侧缝、裤脚部分，能起到强调边缘、点缀衣服、丰富设计的作用。也可以通过刺绣图案的边缘布局达到增加服装的结构感、修饰人体线条和比例的效果。布局边缘时色彩的选择有着非常大的影响，与服装本体有反差的配色将会带来非常突出的视觉效果，同时应注意不同边缘间布局设计的呼应。图4-106是刺绣边缘布局示例。

图4-106　刺绣图案的边缘布局示例

4. 刺绣图案的不规律布局

　　刺绣图案的布局形式多种多样，我们可以在设计中打破常规布局的方法和程式，转换思维，将常规布局形式进行打散、重新排列组合，在遵循形式美法则的条件下进行再次布局，以产生全新的效果。刺绣图案的不规律布局能带来随性、放松、跃动的视觉感受，也会给服装的设计添加意想不到的元素。在进行布局设计时虽然不必按照常规布局的程式和整体性来进行，但应当遵循一定的形式美法则，否则布局将会杂乱无章，无法起到增添设计美感的作用。图4-107是刺绣不规律布局示例。

图4-107　刺绣图案的不规律布局示例

4.3.3　刺绣布局中的点线面

　　点、线和面是设计的基础元素，在刺绣图案布局中，通常点、线、面不是孤立出现的，这是因为点、线、面的组合使用带来的整体效果是单一元素图案无法比拟的，合理地组合使用点状、线状和面状图案，将会为刺绣图案的布局带来丰富的变化，提升刺绣图案对服装的装饰效果。

　　点与线的组合设计（见图4-108）：点通常作为布局的重点出现，如果有设计的重点，那么建议以点的形式呈现，并强调这个重点，线可以作为这个设计重点的陪衬，与其组合布局，形成一个主次关系分明但视觉平衡的整体布局。点状布局时可以使用花卉、动物等有明确意象的复杂图案，陪衬的线性布局则可以采用简单的线性图案或几何图案来衬托主体部分。

图 4-108　点与线的组合设计

　　面与线的组合设计（见图4-109）：线的推移形成面，线也可以通过勾勒一些面积形成面，这样的面线组合相互成就，有很强的内聚性，可以用来制造一些视觉上的收缩效果。例如在连衣裙和上衣的中间部位顺着人体曲线布局，可以达到一种修饰瘦身的效果。如图4-109的连衣裙采用整体布局，在整体性的基础上线和面就营造出了视觉上的收缩和发射效果。该连衣裙的腰部、下摆和胯部顺着人体曲线向内布局线性装饰，起到了修饰、强调作用；而连衣裙的肩部以放射性的线条形成放射性的面状图案，展现了张力并强调了肩部的力量感，缩放之间完成了对人体的修饰。

图 4-109　面与线的组合设计

　　面与点的组合设计（见图4-110）：点散布可以形成面，点也可以与面叠加布局。当点按照一定规律

重复排列，就会形成面的布局，点的排列可以是均匀的，也可以有疏有密形成视觉重点或留白。此外，可以在需要强调的位置叠加更大或更强烈的点，形成布局层次。但点和面叠加进行布局时需要考虑点和面之间的比例关系，突出重点。设计时，点可以使用复杂图案，所形成的面，最好是外轮廓简单的图形，这样形成的节奏感和韵律感会产生很强的视觉美感。

图 4-110　面与点的组合设计

4.3.4　单独刺绣纹样的布局方法

单独纹样是没有外轮廓限制，可以独立作为图案使用的纹样。单独纹样结构饱满、舒展，或对称或均衡，通常作为重点布局或大面积布局的中心图案来使用。复杂的单独纹样可以作为一件衣服的主要或唯一图案来进行布局，简单的单独纹样可以与其他纹样共同组成更复杂的纹样进行布局。使用单独纹样布局时，可以考虑焦点式布局、对称型布局和散点式布局。

焦点式布局是将使用单独纹样设计的刺绣布局在一个点上，这个点可大可小。共同的特征是这个点为视觉中心，使用的纹样构图紧凑、饱满。除了胸口与后背这样的显眼部位以外，还可以布局在人的肩部、肘部、下摆、臀部，以强调和增强视觉特征。图 4-111 是焦点式布局示例。

图 4-111　焦点式布局示例

　　对称型布局是将上下或左右对称的刺绣布局在衣服上，以达到一种非常平衡稳定的视觉效果。这种视觉效果非常适合用来修饰人体曲线，强化人身体的优点，掩饰缺点，也可以利用这样的布局来完成非常规的设计，增强视觉冲击力。图4-112是对称型布局示例。

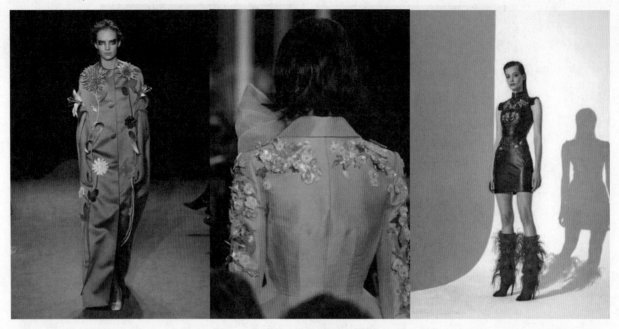

图4-112　对称型布局示例

　　散点式布局是一种点与点之间的组合布局，在服装这个表面空间中均衡地放置多个刺绣单独纹样，可以形成一种比较松散的类似于四方连续的视觉效果。这样的布局方式能够很好地表达设计师放入刺绣的设计意图，营造一种形散而神不散，明快、跳跃的视觉效果。散点式布局也可能是不均衡地少量布局一些刺绣纹样，但一定程度上需要保证布局的点位置之间有呼应关系，不规则的布局能破除衣服僵硬呆板的感觉，带来生动活泼的效果。图4-113是散点式布局示例。

图4-113　散点式布局示例

4.3.5　二方连续刺绣纹样的布局方法

二方连续刺绣纹样是一种线性纹样，常布局于衣服边缘、衣襟及腰部，起强调、装饰作用，常见的刺绣"花边"就是二方连续纹样刺绣典型的存在形式和布局方式。这种线性的布局方式非常多样，直线和曲线（环形曲线）都是二方连续纹样常用的骨骼，根据布局的部位不同，其作用也各不相同。

强调、装饰服装，界定服装边界是二方连续刺绣纹样布局的主要作用，如在领口、衣襟、袖口、衣服与裤子的下摆布局，可以吸引观看者的视线，丰富服装的表现力。上衣袖子侧部、上衣衣身侧部、连衣裙侧部、裤子侧部设计贯穿服装的线性布局能够大大提高服装的整体性和连贯性，有非常强的修饰人体曲线、强调人体轮廓的效果。

分割服装是二方连续刺绣纹样布局的另一个主要作用，如在服装腰部布局横向线性刺绣，虽然服装的整体结构没有变化，但是通过腰部刺绣的强调分割，打破了服装整体廓型，出现了上半身与上半身之间的比例变化，使服装呈现出完全不同的视觉效果。

二方连续纹样除了可以独立布局外，也可以与多个纹样不一、宽窄不一的二方连续纹样组合布局，形成大面积纹样，呈现更丰富的视觉效果。同时，二方连续刺绣纹样还可以与单独纹样或四方连续刺绣纹样组合布局，呈现更加完整成熟的视觉效果。图4-114是二方连续刺绣纹样布局示例。

图4-114　二方连续刺绣纹样布局示例

4.3.6　四方连续刺绣纹样的布局方法

四方连续刺绣纹样是一种向四周有规律地重复扩散的面状纹样，布局时常使用整体布局或局部重点布局的方式。四方连续刺绣纹样布局时并不是单纯地铺满服装表面。考虑纹样图案设计的大小变化、疏密结合是四方连续刺绣纹样进行大面积布局的重要准则，如满地花和放射状四方连续刺绣纹样的布局形式会有所区别。同时需要考虑与人体、与服装造型、与服装结构相贴合布局，根据人体的起伏转折和服装的结构选择布局的范围。对四方连续刺绣纹样中单个纹样元素进行大小调整和位置变化以适应人体和衣服设计要求是最基本的，还需利用图案的大小变化，线条走向、疏密关系制造视觉中心、视错觉等效果，以突出人体或服装设计重点；还需利用布局留白制造对比效果，引导视线，使服装展现丰富多彩的风格。图4-115是四方连续刺绣纹样布局示例。

实例分析

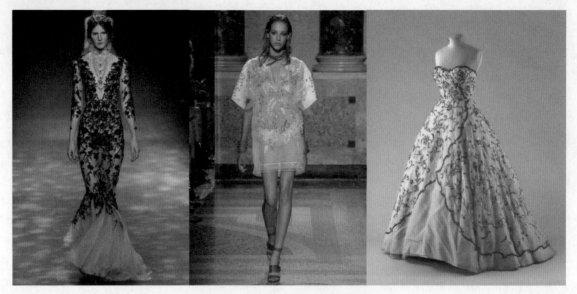

图 4-115　四方连续刺绣纹样布局示例

4.3.7　服装刺绣图案布局图例

T 恤衫常见刺绣图案布局如图 4-116 所示。

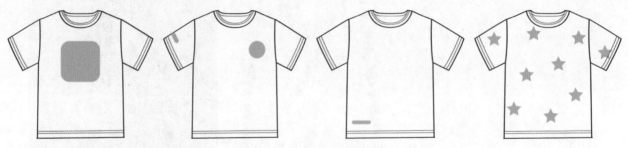

图 4-116　T 恤衫刺绣图案布局

衬衣、外套常见刺绣图案布局如图 4-117 所示。

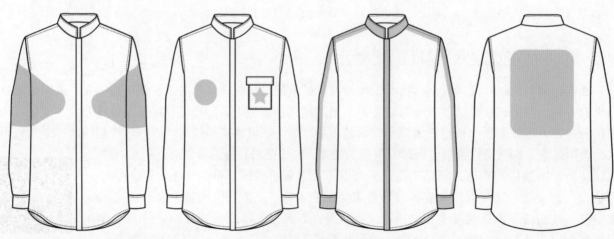

图 4-117　衬衣、外套刺绣图案布局

裤子常见刺绣图案布局如图 4-118 所示。

图 4-118　裤子刺绣图案布局

连衣裙常见刺绣图案布局如图 4-119 所示。

图 4-119　连衣裙刺绣图案布局

实践题：

1. 结合所学知识，从纹样设计、色彩设计两个方面设计一个适用于黑色中式旗袍（见图4-120）的刺绣纹样方案。

图 4-120　黑色中式旗袍

2. 在图4-121中选择三个礼服款式，为其制作刺绣图样的布局设计方案。

图 4-121　礼服款式

第5章

服装刺绣的材料与技法

5.1　服装刺绣材料

　　刺绣的前提条件是织造工艺和缝纫工艺，所以服装刺绣的必要条件就是有服装面料和刺绣材料。服装面料和刺绣材料的选择不是随意的，不同的服装面料有着不同的质感，适用于不同的季节；刺绣材料的不同也会直接影响刺绣成品的视觉效果和成本。

5.1.1　服装面料

　　几乎所有的服装面料都可以用作刺绣底布，网眼纱布、真丝缎、粗针织面料、平纹细棉布、羽绒服面料、毛呢面料、针织 T 恤面料、牛仔面料都可以进行刺绣。选择服装面料时，首先需要考虑服装的穿着季节，然后是设计风格和服装的成本。服装根据季节的变化而变化，夏天以轻薄透气的面料为首选，如各种纱、薄棉布、细麻布、薄粘胶纤维布、T 恤布、薄涤纶绉布等，冬天则考虑羽绒服布料、毛呢布、厚针织布等。设计风格与服装的成本、品牌的定位有关，即品牌面向的人群和品牌所展示的形象。如果品牌定位是高端女性职业装，那么就可以选择较贵的（如真丝缎、亚麻布、羊毛呢等）、质感较好的、成本较高的面料，这样符合穿着人群的需求和消费能力；如果品牌定位是活泼的少女装，那么选择棉布或粘胶纤维布、纱质面料、T 恤布就比较合适，这样既能控制成本，又能迎合这一类消费人群的喜好。

　　选择服装面料时，首先需要考虑的是什么样的刺绣适用于什么样的面料。例如，机绣所用的面料需要一定的厚度（厚度不够的面料需在背面加衬纸），以免机器刺绣时作用力过大，刺绣的位置出现褶皱；法式钩针绣所用面料要薄，以便钩针穿刺；手工刺绣所用的面料薄厚需适度，太薄的面料刺绣时会出现褶皱，太厚的面料绣花针不易刺破。所以，在选择服装刺绣面料时必须要考虑面料的薄厚、质地等方面。

1．布料类

常见的面料一般分为梭织面料和针织面料，其中针织面料弹性好，不常用于刺绣，所以不做介绍。

1）棉织物

棉织物即棉布，是目前市面上最为常用的面料，被广泛运用于服装制作中。棉布的品种多样，能适用于各类服装制作需求。棉布具有良好的透气性、保暖性，触感柔软，穿着舒适；棉布吸水性极强，耐磨耐洗；但其弹性较差，容易出现折痕。不同薄厚的棉织物可适用于各类服装刺绣工艺。图 5-1 ～图 5-4 是一些棉织物。

图 5-1　平布

图 5-2　斜纹布

图 5-3　卡其布

图 5-4　棉府绸

2）麻织物

　　麻织物一般以苎麻、黄麻、亚麻、罗布麻为纤维材料。麻纤维是植物的茎秆纤维，其纤维性质与棉纤维相似，具有耐酸不耐碱的特性，并有较好的吸水性。麻织物具有较强的透气性、耐磨性、耐腐蚀性，是夏季服装面料的理想选择。麻织物的薄厚适中，适用于各类服装刺绣工艺。图 5-5～图 5-8 是一些麻织物。

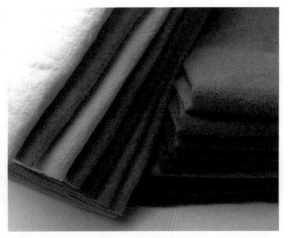

图 5-5　苎麻布（一）

图 5-6　苎麻布（二）

图 5-7　亚麻布（一）

图 5-8　亚麻布（二）

3）毛织物

　　毛织物即毛料，是用各类动物绒毛经纺纱、织造工艺制成的。毛织物由不同的毛纱制成，由粗疏毛纱织造的是粗纺呢绒，由精梳毛纱织造的是精纺呢绒，由表面起毛的毛纱织造的是长毛绒。毛织物具有保暖、耐磨、抗皱等优点，缺点则是容易缩水、容易起球、容易虫蛀（尤其是羊毛）、耐热性较差。毛织物属于较厚的物质类型，适合机绣、手绣工艺。图 5-9 ～图 5-14 是一些毛织物。

图 5-9　粗纺呢绒（一）

图 5-10　粗纺呢绒（二）

图 5-11　粗纺呢绒（三）

图 5-12　粗纺呢绒（四）

图 5-13　精纺呢绒（一）

图 5-14　精纺呢绒（二）

4）丝织物

丝织物是由蚕丝和人造丝织造、制作的。丝织物具有柔和的光泽感、顺滑的触感，具有不易起毛起球的特性。丝织品中以蚕丝织物最亲肤，具有透气、轻盈、柔软的特点，最适合夏季的服装制作。丝织物有薄有厚，薄的可以使用法式钩针绣，厚的可以使用机绣和手工刺绣。图5-15～图5-17是一些丝织物。

图5-15　真丝素缎

图5-16　真丝塔夫绸

图5-17　真丝电力纺

5）化纤织物

化纤织物即化学纤维织物，是以化学纤维加工纺织的织物。化纤织物是现代科技发展的新型材料，其品种丰富多样。常见的化学纤维有涤纶、锦纶和氨纶等。涤纶即聚酯纤维，其优点是光泽明亮、触感顺滑、弹性好、抗皱性强、耐光性好、工艺简单、价格低，缺点是透气性差、不易着色、熔点低；锦纶即尼龙纤维，其优点是耐磨性好、弹性较好，缺点是易变形、透气性差、容易起静电；氨纶即聚氨酯类纤维，又称弹性纤维，其优点是具有良好的弹性、延展性强、耐酸碱、耐磨、易着色，缺点是吸水性差、耐热性差。化纤织物多以化学纤维纺制，或是化学纤维与其他纤维混合纺制，具有挺括的质感、抗皱性强、不吸汗、易起静电等特性。化纤织物的薄厚不定，可依据刺绣工艺选择不同的面料。图5-18～图5-22是一些化纤织物。

图 5-18 涤纶

图 5-19 雪纺

图 5-20 玻璃纱

图 5-21 锦纶

图 5-22 醋酯

2. 皮料类

在服装面料的使用中，除了布料，还有皮料。皮料分为皮革和皮毛两个类别，皮革常用于服装、鞋帽、箱包的制作，皮毛则以制衣、装饰为主。

1）天然皮革

天然皮革主要有牛皮革、羊皮革、猪皮革、马皮革、驴皮革、鳄鱼皮革等，其中牛皮革可分为水牛

皮革、黄牛皮革、牦牛皮革；羊皮革可分为山羊皮革和绵羊皮革。在牛皮革和猪皮革的使用中又分为头层皮和二层皮，头层皮保留了动物皮的自然纹路和毛孔，具有良好的透气性和耐磨性；二层皮是由剥皮机刨层所得，其耐磨性、牢固性较差。天然皮革因其特定的厚度，仅适用于机绣、镶皮绣。图 5-23 ～图 5-28 是一些天然皮革。

图 5-23　牛皮革

图 5-24　牛二层皮革

图 5-25　山羊皮革

图 5-26　猪皮革

图 5-27　马皮革

图 5-28　鳄鱼皮革

2）人造皮革

人造皮革是在纺织布或无纺布的基础上，以不同的PVC、PU树脂经过覆膜或发泡技术加工制成，可按照需求加工成不同色彩、不同花样、不同质感的皮革。人造皮革具有良好的防水性，但触感和伸展性无法与天然皮革相媲美，因其便宜的价格受到市场的喜爱并广泛运用。人造皮革有一定的厚度，适用于机绣、镶皮绣和部分手绣工艺。图5-29、图5-30是两种人造皮革。

图 5-29　人造皮革（一）　　　　　　　　图 5-30　人造皮革（二）

3）天然毛皮

天然毛皮主要以养殖动物毛皮为主。常见的天然毛皮品类有：兔毛皮、狗毛皮、貂毛皮、羊毛皮、貉子毛皮、狐狸毛皮等。天然毛皮具有良好的保暖效果、顺滑柔软的触感，适用于冬装的制作。天然毛皮的价格较高，且不易保存，需注意防尘、防潮、防挤压、防化学品，所以天然毛皮的消费群体较小。天然毛皮因其特殊的质感，适用于补花绣和镶皮绣。图5-31～图5-34为一些天然毛皮。

图 5-31　兔毛皮　　　　　　　　　　　图 5-32　狗毛皮

图 5-33　狐狸毛皮　　　　　　　　　　图 5-34　貂毛皮

4）人造毛皮

人造毛皮在外观上类似于动物毛皮，是一种带绒毛的仿兽皮织物，具有较好的装饰效果。与天然毛皮相比，人造毛皮的触感、保暖性较差。人造毛皮是一种织物组织，相对柔软，可适用于机绣、手绣、补花绣。图5-35和图5-36是一些人造毛皮。

图5-35　人造毛皮（一）

图5-36　人造毛皮（二）

5.1.2　刺绣材料

刺绣作为传统的手工艺已传承千年之久，作为刺绣必不可少的材料，针、线、织物更是有着悠久的历史。绣线作为刺绣技艺表现的重要材料，具有不同的分类和属性。常用的绣线有丝线、棉线、金银线等，用不同材质的绣线刺绣会呈现不同的视觉效果。在刺绣工艺漫长的发展和传承中，用于刺绣的材料不再仅限于绣线，智慧的先民们将五彩的宝石、耀眼的珍珠、绚丽的贝壳等都运用到了刺绣工艺中，这些非绣线类材料赋予了刺绣更强的装饰性。运用不同的刺绣材料会产生不同的视觉效果，让刺绣服装大放异彩。

1．绣线类

1）丝线

蚕丝绣线是我国主要的刺绣材料，具有纤细、柔韧的特点。丝线比棉线有光泽，却不似金银线那样夺目，刺绣出的片线光泽柔美、细腻。

蚕丝是蚕长成后作茧时所分泌的丝液凝固形成的长纤维，是典型的动物纤维。蚕茧是由茧丝借助丝胶粘合而成，茧丝经缫制、除胶、并丝、缠制、染色等一系列工艺后成为我们刺绣所需的丝线。每一根丝线都是由众多丝缕加捻制成，以保障丝线的光泽和顺滑。刺绣时，绣娘依照自己的需求可采用整根线刺绣，或将一根丝线进行劈丝后再加以应用。

在一些特定的刺绣技法中，聪慧的绣娘会将手中的多根绣线合并编制为一根组合线，按照不同的合并方式形成综线和龙抱柱等不同的组合线形式，但都是由一根主线和另一组绕线通过加捻或缠绕的形式加工制作的，最终得到的组合线更加牢固、更有韧劲、更粗壮，实用于各类装饰刺绣。图5-37为丝线，图5-38为丝线刺绣，图5-39为综线。

图 5-37　丝线　　　　　　　图 5-38　丝线刺绣　　　　　　图 5-39　综线

2）棉线

棉线（见图 5-40）由棉花纤维手搓纺制而成，是典型的植物纤维。棉线细长柔软，可任意弯曲折转，具有极强的可塑性。

图 5-40　棉线

刺绣所用的棉线是由棉花通过手工制成棉条，再经纺车纺制而成的。制好的棉线再经染色等一系列工艺制成刺绣所需的棉线。棉线刺绣出的成品在绣面光感上不及丝线，但其韧性和强度都高于丝线，刺绣出的纹样装饰更具实用价值、更耐磨。图 5-41 和图 5-42 是棉线刺绣。

图 5-41　棉线刺绣（一）　　　　　　　图 5-42　棉线刺绣（二）

3）腈纶线

腈纶线（见图 5-43）是工业生产发展的产物，是当前纺织业的重要原料。腈纶是由羊毛、涤纶、棉

花及黏胶纤维等混纺出的合成纤维，其特点是色彩鲜艳、耐光性好，但耐磨性较差。

腈纶线因其色彩艳丽受到了我国少数民族的喜爱，羌族、土族、白族的巧手绣娘们都喜爱用腈纶线刺绣服装。图5-44是腈纶线刺绣。

图5-43 腈纶线

图5-44 腈纶线刺绣

4）金银线

金银线及其他金属线的制作原理相似，都是以一根有一定强度的主线为轴心，将制作好的薄金条、薄银条（薄金属条）通过加捻的方式附在主轴的芯线上，经过细密的缠绕加捻工艺，金银薄条与轴心紧密相连，合成一根结实的组合线。这类绣线可作为绣线刺破绣面，也可作盘线，用其他绣线钉绣盘制纹样。这类圆形的金银线（金属线）具有较强的装饰效果，刺绣出的纹饰图样凸起，浮雕效果极佳。

除常见的圆形金银线外，古时的宫廷刺绣中还出现了由金银捶打制成的扁金、扁银线。扁金银线是将纯金、纯银捶打扁平制成金银薄片，将制好的金银薄片贴附于薄纸或薄皮之上，再用剪刀或刀具切割为1～2 mm宽的扁金银线。扁金银线由于扁宽，无法刺破绣面，常以钉绣或贴绣的技法作装饰。扁金银线较圆金银线更扁更宽，金属感的装饰效果更强，更富丽华贵。由于是由纯金和纯银打造的扁金银线，所以自古以来扁金银线都是由贵族阶级享用。图5-45和图5-46为金银线，图5-47为金银线刺绣，图5-48为扁金银线。

图5-45 金银线（一）

图5-46 金银线（二）

图 5-47　金银线刺绣

图 5-48　扁金银线

5）禽鸟类羽线

　　禽鸟类羽线的制作工艺与圆形金银线相似，都是以一根有一定强度的主线为轴心，将禽鸟有光泽且柔软的绒毛通过加捻的方式附在主轴的芯线上，经过缠绕加捻紧密地制成一根羽线。这样的羽线装饰效果极强。不同于金银线的闪耀，禽鸟类羽线更为柔和丰富，在不同的光线和角度下，羽线会反射不同的光泽。图 5-49 和图 5-50 为孔雀羽线及其放大图，图 5-51 为孔雀羽刺绣。

图 5-49　孔雀羽线

图 5-50　孔雀羽线放大图

图 5-51　孔雀羽刺绣

思考题：

以表格形式归纳、总结各种绣线的特点。

2. 非绣线装饰类

1）珍珠

珍珠（见图5-52）是常见的有机类宝石，主要产于贝类的软体动物体内，是贝类体内分泌形成的矿物质颗粒，其形状各异且色彩斑斓，常用于服装的刺绣装饰。图5-53为珍珠装饰刺绣。

图 5-52 珍珠

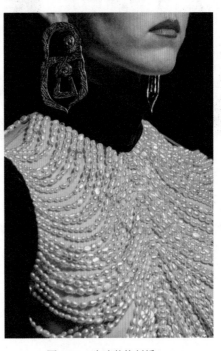

图 5-53 珍珠装饰刺绣

2）米珠

米珠是装饰品类中的一种玻璃珠，不过在早期米珠多由玛瑙、珊瑚及其他宝矿石制成。随着工业的发展，玻璃工艺逐渐成熟，于是出现了玻璃质米珠。目前行业内以捷克和日本进口的米珠最好，米珠大小一致、孔大壁薄，而且品类齐全，唯一缺点就是价格高于国内米珠近十倍。图5-54和图5-55是两种不同的米珠。图5-56和图5-57为米珠、水钻装饰刺绣，图5-58为米珠、金属丝装饰刺绣。

图 5-54 米珠

图 5-55 管型米珠

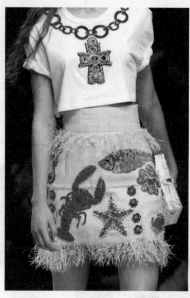

图5-56 米珠、水钻装饰刺绣（一）　　图5-57 米珠、水钻装饰刺绣（二）　　图5-58 米珠、金属丝装饰刺绣

3）亮片

亮片（见图5-59）同珍珠、米珠一样，是当代服装刺绣中不可或缺的装饰材料。亮片是由硬聚氯乙烯（UPVC，又称硬PVC）合成的。亮片是各类异形的片状制品，大多都带有耀眼的金属光泽。这些闪烁的光泽感赋予了服装耀眼的视觉效果，这也是亮片被用于服装装饰的主要原因。

图5-60为亮片、水钻装饰刺绣，图5-61为亮片、补花装饰刺绣，图5-62为亮片、丝带装饰刺绣，图5-63为亮片装饰刺绣。

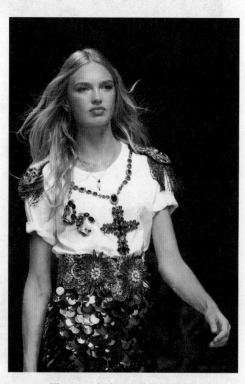

图5-59 亮片　　　　　　　　　　图5-60 亮片、水钻装饰刺绣

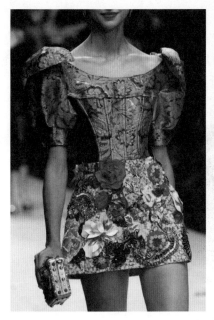
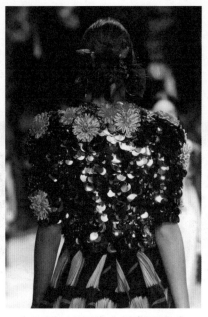
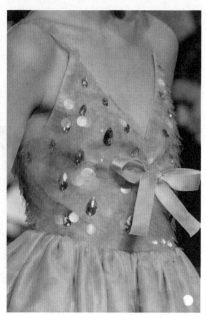

图 5-61　亮片、补花装饰刺绣　　　　图 5-62　亮片、丝带装饰刺绣　　　　图 5-63　亮片装饰刺绣

4）水钻

　　水钻（见图 5-64）的主要成分是水晶玻璃，由人造水晶玻璃切割成钻石刻面，在视觉上有与钻石相似的夺目效果。由于水钻造价较低，常被用于服饰设计中。水钻可依据需求被切割成各种形状，有钻石形、水滴形、椭圆形、菱形等。切割好的水钻还会在背面镀一层水银，当光束透过水钻的各个切面时由水银层反射出来，以此达到与钻石相似的夺目效果。

　　图 5-65 为水钻、金属丝装饰刺绣，水钻、亮片装饰刺绣参见图 5-60。

图 5-64　水钻　　　　　　　　图 5-65　水钻、金属丝装饰刺绣

5）锡片

在我国西南地区的苗族村寨中，有着用锡片来制作刺绣的习俗。苗族人喜爱穿戴银饰，而锡与银的色彩、色泽相近，而且不易被氧化，所以苗族的先民们便将锡制成锡片，点缀在自己的服装上。锡片因其独特的光感和质感受到了人们的喜爱，并逐渐成为当地服装刺绣必不可少的装饰材料。图5-66为锡条，图5-67和图5-68为锡绣。

图 5-66 锡条　　　　　　　　　　　图 5-67 锡绣（一）

图 5-68 锡绣（二）

6）羽毛

除了色彩斑斓的孔雀羽线可以作为刺绣材料外，其他禽鸟柔软轻盈的羽毛也可为服装刺绣的装饰所用，如鸵鸟羽毛和天鹅羽毛。作为服装刺绣装饰用的羽毛（见图5-69）会依据服装设计的需求选取，或轻盈、或飘逸、或坚挺，选取的羽毛经统一的清洁消毒处理后，部分羽毛会再按照需求进行漂染处理，其间也会进行适当的修整定型，最后才运用到服装上。羽毛的表现力极强，灵动且飘逸，是其他刺绣装饰材料所不能取代的。图5-70和图5-71是一些羽毛装饰刺绣。

图 5-69 羽毛　　　　　图 5-70 羽毛装饰刺绣（一）　　　图 5-71 羽毛装饰刺绣（二）

7）布料（花布）

布料常用于贴布绣（补花绣，见图5-72），是常见的服装装饰刺绣之一。贴布绣是将不同色彩或肌理的布料通过剪贴缝绣固定在服装上的刺绣技法，即将布料按图案要求剪好，贴在绣面上，缝合固定；也可用针法锁边，在贴布和绣面之间可以加垫棉花或铺棉，这样可以使图案花样更加立体。布料贴绣的方法简单，风格别致大方，装饰性极强。

图5-72 贴布绣

除贴布绣外，布料还是拼布工艺（见图5-73）的主要材料。拼布是将各类布料按照需要的图样一片一片地拼接起来的实用性布艺。在物资匮乏的年代里，人们把零碎细小的布片和旧衣服积攒起来，拼接成大面积的布料，用于床单或其他生活品的制作。随着时间的推移、社会的进步，拼布工艺由原来的废物利用逐渐成为当下流行的手工艺，其丰富的表现力也被运用到服装设计中。图5-74是贴布装饰示例，图5-75和图5-76为贴布、水钻装饰刺绣。

图5-73 拼布

图5-74 贴布装饰

图5-75 贴布、水钻装饰刺绣（一）

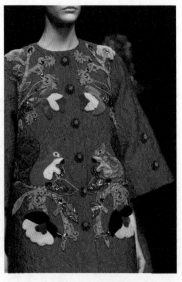

图5-76 贴布、水钻装饰刺绣（二）

8）印度丝

顾名思义，印度丝产自印度，是一种铜质的弹簧状的细丝（见图5-77）。印度丝具有耐腐性强、反光性强等特质，相较于普通绣线特点更加鲜明，而且弯曲自如的弹簧丝非常有利于图案轮廓的表达。印度丝最早被用于部队的军帽、制服、肩章等服装装饰，极少用于时尚服装的装饰刺绣，但随着时代的发展印度丝因其特殊的质地和视觉效果开始被运用到时尚品牌服装的装饰刺绣中。图5-78为印度丝装饰刺绣。图5-79为印度丝、米珠装饰刺绣，印度丝、水钻装饰刺绣参见图5-65。

图5-77　印度丝

图5-78　印度丝装饰刺绣

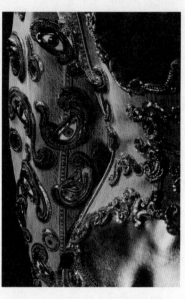

图5-79　印度丝、米珠装饰刺绣

5.2　服装刺绣技法（手工刺绣）

服装刺绣的技法是刺绣表现的重要手段，运用不同的刺绣技法会有不同的视觉效果。在拿到刺绣设计稿后，需要认真选择适合图稿的刺绣技法。

5.2.1　齐针

齐针是常见的基本针法之一，刺绣时起针、落针都要在纹样的外缘处，线条排列均匀，要做到不重叠、不露底，刺绣边缘整齐，施针时讲究平、齐、密、匀，刺绣出的作品以平整、整齐、疏密有致、绣线均匀为上。齐针按其施针方向可分直针和斜针两种。图5-80为齐针示例。

图5-80　齐针示例

直针又分为直缠针和横缠针，以刺绣时垂直的绣线方向作区分。直缠针以垂直下针，横缠针以横向下针，每一针的起针和收针必须落在纹样的边缘处，并且要求排列整齐、均匀，不能重叠或露底。图 5-81 为直针示范，图 5-82 和图 5-83 分别为直缠针示范和横缠针示范。

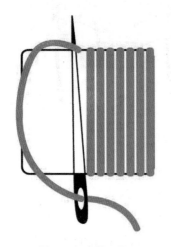
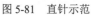

图 5-81　直针示范

图 5-82　直缠针示范

图 5-83　横缠针示范

斜针又称为斜缠针，刺绣时以斜向的直短针运针，每一针的起针和收针必须落在纹样的边缘处，并且要求排列整齐、均匀、不露底、不重叠。图 5-84 为斜缠针范例，图 5-85 为斜缠针示范。

图 5-84　斜缠针范例

图 5-85　斜缠针示范

5.2.2　戗针

戗针，是指运用直针依照刺绣纹饰外形分批次一层一层地刺绣，头层均匀整齐地排列，后层的每一针继前一针形成不压线的衔接，前后刺绣之间留一线距离。刺绣时每一层的色彩都有细微的变化，多为渐变的深浅过渡，呈现清晰的色阶变化，装饰效果强烈。

戗针依照刺绣顺序的先后，可分为正戗、返戗、迭戗三种。图 5-86 为戗针范例。

正戗针是从刺绣图样的顶端位置开始，由上往下一层一层地刺绣。图 5-87 为正戗针示范。

图 5-86　戗针范例

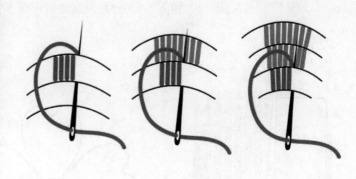

图 5-87　正戗针示范

　　返戗针是从刺绣图样的底端位置开始，由下往上一层一层地刺绣，在第二层起针前，巧妙地刺绣出一根简单轮廓线，在第二层刺绣时将轮廓线覆盖掩埋进第二层的直针中（见图5-88）。这样刺绣出的视觉效果更为立体突出。

　　选戗针是刺绣时将图样分段处理，在绣好一层后，空出一层的位置再绣，这样相互间隔刺绣，最后再来补绣之前的空格层（见图5-89）。这样的刺绣会更有层次感。

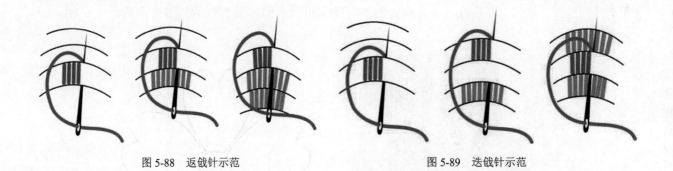

图 5-88　返戗针示范　　　　　　　　　　　　图 5-89　选戗针示范

5.2.3　晕针

　　晕针，是用于表现色彩晕染和层次效果的长短针针法，其表现出的晕染效果自然、生动，可以刺绣出纹样的色彩层次和明暗光影。晕针根据不同的规律可分为二二针、三三针和二三针三类。晕针的三类针法都是从边缘起针。图5-90为晕针范例。

　　二二针是以两针为一组反复循序的排列针法，第一层以一长一短的针法排列刺绣，一针长一针短的两针为一组，第二针的长度是第一针的一半，以此做循环刺绣。完成第一层刺绣后开始刺绣第二层，第二层施针要在上一层绣线的三分之二至四分之三处刺破出针，自第二层起每一针的出针长短一致，错开针脚，保持第一层长短不一的排列（见图5-91）。

　　三三针是以长短不一的三针为一组循序排列，起针为一长针，第二针的长度为第一针的三分之二，第三针的长度为第一针的三分之一，以三针长短不一的针法排列刺绣，三针为一组，做循环刺绣。完成第一层刺绣后开始刺绣第二层，第二层施针要在上一层绣线的三分之二至四分之三处刺破出针，自第二层起每一针的出针长短一致，错开针脚，保持第一层长短不一的排列（见图5-92）。

　　二三针则是以二二针和三三针作为基础，以五针为一组进行循环排列。第一层以二二针和三三针的第一层组合排列刺绣，第一针最长，第二针为第一针的三分之二长，第三针为第一针的三分之一长，第四针

的长度介于第一针与第二针之间，第五针的长度介于第二针与第三针之间，这样五针为一组，做循环刺绣。完成第一层刺绣后开始刺绣第二层，第二层施针要在上一层绣线的三分之一二至四分之三处刺破出针，自第二层起每一针的出针长短一致，错开针脚，保持第一层长短不一的排列，一层一层排列递进（见图 5-93）。

图 5-90　晕针范例

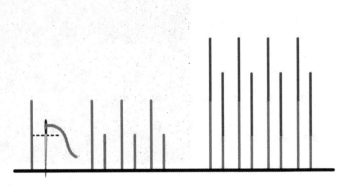

图 5-91　二二针示范

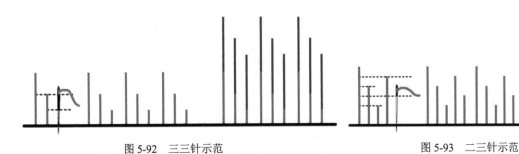

图 5-92　三三针示范　　　　　　　　　　　　图 5-93　二三针示范

5.2.4　挑花刺绣

挑花刺绣通常是在经纬线分布明显的面料上进行，以垂直、平行、斜向、相交等方式运针。挑花刺绣针法简单，可作为单独纹样，也可以二方连续纹样或四方连续纹样排列，所以挑花刺绣的表现形式是多种多样的。

1. 十字挑花针

顾名思义，十字挑花就是挑绣出的针迹成"十"字交叉。刺绣时选在经纬线明显的面料上斜向出针，以两针为一组，交叉斜绣呈现"×"形，刺绣纹样时再根据所需纹样排列"×"（见图 5-94）。十字挑花具有简单易上手的特点，其装饰效果极佳。图 5-95 为十字挑花刺绣。

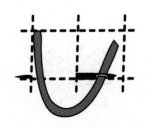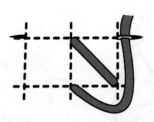

图 5-94　十字挑花针示范

图 5-95 十字挑花刺绣示例

2. 筛滤针

筛滤针是以十字挑花作为基础衍生的挑绣针法。刺绣时在十字挑花针的基础上再加绣小短针，将原有的单个"×"形刺绣成为四方连续排列的小"×"形的组合图形，因组合图形类似筛网状，故称之为筛滤针（见图 5-96）。筛滤针简单易学，成型效果密集，具有耐磨的特点。

图 5-96 筛滤针示范

3. 斯墨那挑花针

斯墨那挑花针是土耳其的常用针法，与筛滤针一样是以十字挑花针作为基础衍生出来的挑绣针法。刺绣时在十字挑花针的基础上加"+"交叉针，将原有的"×"形加针为形似"米"字的刺绣图形（见图 5-97）。其特点是简单易上手，装饰效果俱佳。

图 5-97 斯墨那挑花针示范

4. 鲱骨针

鲱骨针与十字挑花针相似，是在经纬线分布明显的面料上斜向出针，以两针为一组，交叉斜绣呈"×"形，但是不同的是两针的交叉点在出针处，且每组针之间的针脚处也相互交叉（见图5-98）。这类挑绣常用于绣品的边缘处。

图5-98　鲱骨针示范

5.2.5　锁针刺绣

锁针刺绣因其刺绣出的视觉效果类似于锁链，故称为锁针刺绣，即锁绣。锁绣历史悠久，是最为古老的刺绣针法之一，其特点是针脚短小、便于转折、刺绣出的成品结实耐磨。锁针刺绣在漫长的刺绣发展中衍生出了多种表现形式，例如：刺绣单个的锁针，即为单眼锁针；连续刺绣锁针，环环相扣形成链状，即为连续锁针；锁针的起针处和落针处相隔一段距离，导致锁针呈开口状的称为开口锁针；锁针的起针处和落针处相互交叉的称为交叉锁针。图5-99为锁针刺绣示例。

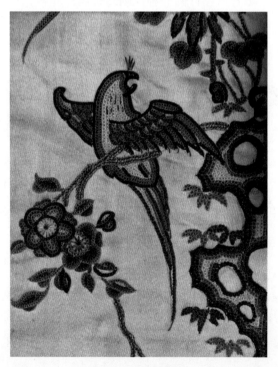

图5-99　锁针刺绣示例

1. 辫绣

辫绣是以单个锁针为单位，重复并连续刺绣，环环相扣、连续不断（见图5-100）。与普通的连续锁

针不同，辫绣的锁针针距更短，刺绣出的锁针更加密集。

2. 锯齿形辫绣

锯齿形辫绣是以辫绣为基础的针法，在运针时需强调每组锁针的出针、落针位置要错落有致，一组收针口往右、一组收针口往左，确保不在同一连线上，刺绣出的图案呈"Z"形排列，类似锯齿形，所以也称为锯齿形连续锁针（见图 5-101）。

图 5-100　辫绣示范　　　　　　　　　　图 5-101　锯齿形辫绣示范

3. 开口锁针

开口锁针，顾名思义是指收针处不能连接、相交或闭合，刺绣时的第一针起针处和落针处相隔一段距离，呈开口状。图 5-102 为开口锁针示范。

4. 锁边针

锁边针是锁针的衍生技法，是开口锁针的一种，刺绣时需环环相扣、连续不断，常被用于处理和修饰包边。图 5-103 为锁边针示范。

图 5-102　开口锁针示范　　　　　　　　图 5-103　锁边针示范

5.2.6　金银线绣

顾名思义，金银线绣是指运用金银线刺绣的技法。因金银线有着独特的金属光泽，比常用的丝线更加夺目绚丽，所以备受人们的喜爱，常被用于服装刺绣。

1. 平金绣

平金绣是指以金线、银线为主线，以丝线为辅助线钉绣金线、银线，再以钉绣金银线的方式满绣填充纹样。图 5-104 为钉金示范。平金绣的刺绣成品绚丽、华贵（见图 5-105）。

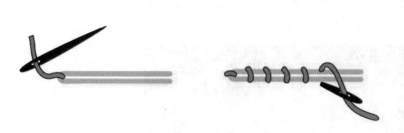

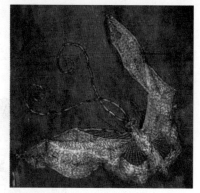

图 5-104　钉金示范　　　　　　　　　　　图 5-105　平金绣成品

2. 盘金绣

盘金绣是指以金线、银线为主线，以丝线为辅助线钉绣。与平金绣不同的是，盘金绣是作为辅助刺绣，装饰绣线刺绣部分，在丝线刺绣纹样的外围钉绣金线、银线。盘金绣的装饰效果极佳，可以突出纹样。（注：平金绣、盘金绣都是以丝线固定金线的刺绣方式来表现，其固定金线的技法称为"钉金"。）

图 5-106 为钉金示范，图 5-107 为盘金绣示例。

图 5-106　钉金示范　　　　　　　　　　图 5-107　盘金绣示例

3. 锁金绣

锁金绣是以金线、银线为主线，以丝线作为辅助用线，丝线以锁边针的技法固定金线、银线，刺绣方式类似锁边针（见图 5-108）。锁金绣常用于纹样边缘的装饰。

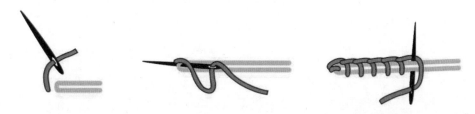

图 5-108　锁金绣钉金示范

5.2.7　锡绣

锡绣，据考证已有五六百年的历史，其用料在世界刺绣史上独树一帜，改变了人们对传统刺绣用料的认识。锡绣是贵州剑河县南寨的苗族刺绣技法，不同于其他的刺绣用料，南寨锡绣在刺绣工艺上运用了锡片来达到装饰效果，当地人通常用锡绣绣制服装的衣领、背搭。

　　锡绣的制作流程为：以当地苗族人自纺自染的深色棉布为底，用绣线在布上挑出需要的图案纹样，将事先准备好的细锡丝穿过需要加锡的位置，锡丝的一头蜷成小钩勾住铺好的棉线，另一头拉紧将丝条剪下返扣回棉线上。不断重复这个过程，直至完成图案。锡绣图案之间的空隙常用暗红色、黑色、深蓝色或其他颜色的绣线刺绣成四方花瓣的图案。图 5-109 是锡绣示例。

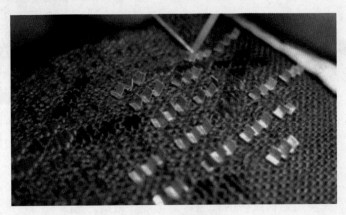

图 5-109　锡绣示例

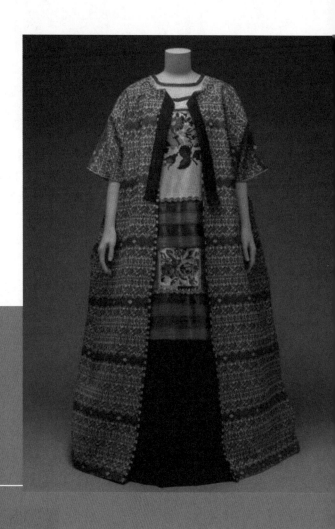

第6章

世界服装刺绣

6.1 欧洲服装刺绣

欧洲，全称为"欧罗巴洲"，其名称源于希腊神话。欧洲位于东半球的西北部地区，北临北冰洋、西临大西洋、南邻地中海和黑海、东靠乌拉尔山脉，其人口众多，仅次于亚洲和非洲，但人种单一，绝大部分都是欧罗巴人种。因其地域环境的不同，欧洲多地的文化、经济和政治都不尽相同，所以衍生出了东欧、西欧、南欧、北欧和中欧的概念。

在欧洲的历史上出现过文艺复兴、宗教改革、启蒙运动等多场颠覆欧洲历史文化的运动，欧洲地区的服饰文化和刺绣工艺也受到了多次思潮运动的影响，变得多元化。

据考古发现，前3200年—前2850年的古埃及第一王朝墓出土的珠绣残片是迄今为止世界上最早的刺绣文物。古埃及人常以刺绣作为服装及室内装饰，故而西方学者认为刺绣起源于古埃及，而后发展至欧洲。

6.1.1 俄罗斯刺绣

俄罗斯地跨亚洲和欧洲，是全球国土面积最大的国家。俄罗斯的传统文化主要是中世纪的基辅罗斯文化和拜占庭文化的融合。俄罗斯人是全世界闻名的战斗民族，他们豪迈的性格也在服装中有所展现。俄罗斯人的民族服装色彩艳丽，版型宽松不受束缚，人们皆穿粗麻布衬衣，常在领口、下摆处以刺绣作装饰。

罗斯时代是俄罗斯民族服装发生变化的一个重要时期，当时的俄罗斯政权将老百姓划分为各个阶级，各阶级都有明确的着装限制：人的阶级地位越高，所穿戴的服装款式越多元化，面料除了传统的亚麻和棉布外，还可使用丝绸和天鹅绒面料制衣，缝制衣物时还要加饰各种刺绣花边作装饰；阶级地位较低的商人和农民则依旧穿着传统的民族服装，仅用亚麻和棉布制衣，不能作过多的装饰。

图6-1为俄罗斯传统女性服饰，内搭小立领宫廷式衬衣，衬衣领口处刺绣金银线作装饰，外穿吊带长裙，腰间系金色腰带，长裙从胸前到角隅、下摆均装饰刺绣丰富的花边。

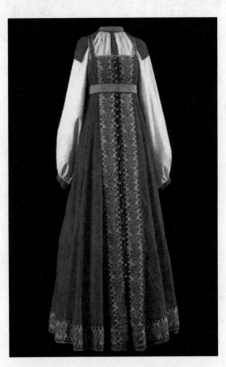

图6-1 俄罗斯传统女性服装

图 6-2 为俄罗斯传统服装，男女装均用棉麻作底料。女装为内搭圆领长袖裙装，长裙双肩用红色、黑色、蓝色等绣线刺绣几何纹样，外穿黑色吊带长裙，长裙肩带加饰红色刺绣几何纹样，长裙的胸前、裙边均加饰刺绣，下摆处拼接红色、绿色面料，腰间系刺绣围裙，围裙下摆装饰几何、花卉的刺绣纹样，与服装协调统一。男装上衣为圆领长袖衫，下身为素色长裤。不同于女性服装的烦琐装饰，男性服装以简洁为主，仅在领口、袖口和衣服下摆处加饰挑花刺绣。

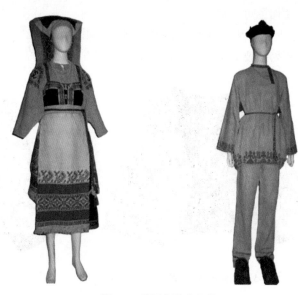

图 6-2　俄罗斯传统服装

6.1.2　匈牙利刺绣

匈牙利起源于东方游牧民族，由乌拉尔山西麓、伏尔加河一带一路向西迁徙，最终在多瑙河盆地定居。在欧洲多国中，匈牙利的民族服装相当亮丽，他们的服装各式各样、配色大胆、对比鲜明，男子服装多以黑白相间，女子服装则以红白相配，服装上都会加饰刺绣、花边。匈牙利众多的民族服装中，以白底的鲜花裙为世人所知，匈牙利刺绣也日益被人们所熟悉。

匈牙利刺绣中最为著名的是考洛乔刺绣（见图 6-3），兴起于布达佩斯南部的考洛乔地区。考洛乔刺绣的历史可追溯至中世纪时期，其悠久的历史文化价值可见一斑。考洛乔刺绣源自民间，纹样、形式、大小都不受限，当代的考洛乔刺绣不同于以白色为主的传统刺绣，配色大胆，往往使用红色、粉红色、紫色、黄色、绿色、蓝色等明亮鲜艳的色彩，常见的玫瑰、郁金香、雏菊等花卉都是考洛乔刺绣常见的纹样题材。

图 6-3　考洛乔刺绣

18 世纪末期在布达佩斯东北部出现了色彩艳丽的马扎尔刺绣，马扎尔刺绣同考洛乔刺绣一样是匈牙

利民族服装的主要装饰工艺。明亮的配色和丰富的花卉纹样是马扎尔刺绣的特征。在卡罗他赛古地区还传承着伊拉绍绣和装饰服装所用的珠绣。由此可见，刺绣在匈牙利人的生活中占有举足轻重的地位，是匈牙利优秀的民间艺术，也是珍贵的文化遗产。

图 6-4 为匈牙利的经典服装刺绣纹样，以黑色面料为底，用绿色、红色、蓝色、橘红色、深红色、玫红色等鲜艳的绣线刺绣，以娇艳的玫瑰、可爱的雏菊和枝丫叶蔓为主要内容，针法以平针为主，针法虽然简单，但丰富的花卉纹样也增加了可观赏性。

图 6-5 和图 6-6 为匈牙利的刺绣马甲，其底料为黑色棉布，用绿色、红色、橘红色、黄色、蓝色等绣线刺绣，以玫瑰、郁金香和雏菊为主要的刺绣纹样，以中线为准呈左右对称。

 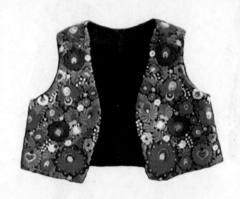 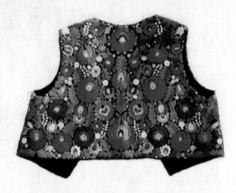

图 6-4　匈牙利刺绣　　　　　图 6-5　匈牙利刺绣马甲（前）　　　　图 6-6　匈牙利刺绣马甲后（后）

知识拓展 7

6.1.3　乌克兰刺绣

乌克兰民族是历史悠久的民族，其文化底蕴深厚。乌克兰传统服装奢侈、浮夸的表现形式源于 16 世纪兴起的巴洛克艺术风格，颠覆了传统的严肃、古板，其独树一帜的服装形式风格是乌克兰民族精神的象征。

乌克兰传统服装中的维希万卡是最具民族特色的服装（见图 6-7）。维希万卡是乌克兰绣花衬衣的统称，其面料多为亚麻布。该服装最为出众的就是装饰在领口、袖口、双肩、背部及下摆处的乌克兰刺绣。维系万卡一度作为人们的护身符，刺绣的图案纹样正是驱邪避恶的图腾。

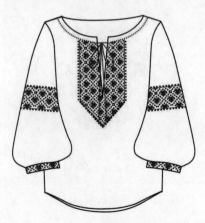

图 6-7　乌克兰服装

　　乌克兰刺绣（见图6-8）是乌克兰民族重要的民间工艺，其历史最早可追溯至斯拉夫时期。乌克兰刺绣的技法相对单一，主要以挑花刺绣为主，与其他国家一样，乌克兰刺绣也因地域环境的不同，衍生出了不同的刺绣风格。乌克兰不同的地区刺绣的图案纹样和配色不尽相同。乌克兰东部地区的服装刺绣沿袭了斯拉夫时期的传统和俄罗斯的特色，以刺绣、蕾丝与灰色的流苏为主要特点；西部地区的服装和刺绣则受到波兰和匈牙利的影响，喜欢以抽象的几何纹样刺绣为主要装饰；南部地区则喜欢用鲜艳的绣线刺绣各类花卉装饰服装；北部地区则爱好传统的装饰纹样，以单色或双色刺绣几何图案。在乌克兰刺绣中最常见的就是植物和动物图案，如葡萄、橡木、百合花、玫瑰花、罂粟花、啤酒花、鸽子、燕子、布谷鸟等寓意美好和希望的图案。

　　图6-9为乌克兰女性服装，上衣为传统的维希万卡绣花衬衣，上衣的两臂和胸前刺绣玫瑰花纹样，寓意纯洁美丽。下身为传统的筒裙，服装整体活泼、不古板。

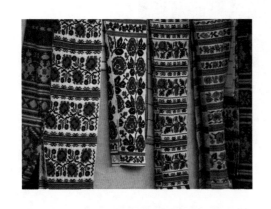

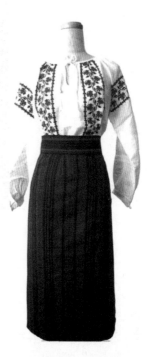

图6-8　乌克兰刺绣　　　　　　　　　　　　　图6-9　乌克兰裙装

6.2　亚洲服装刺绣

　　亚洲是七大洲中面积最广、人口最多的洲，具有悠久的历史文化和丰富的民族文化，世界四大文明古国中的中国、印度和古巴比伦都位于亚洲。在时间的长河中亚洲的原有民族和外来民族相互依存、相互融合，用智慧创造了多彩的服装文化和刺绣工艺。

6.2.1　日本刺绣

　　日本刺绣起源于公元500年（中国历史上的南北朝时期）前后，其刺绣工艺来源于中国南北朝时期盛行的佛事刺绣。在后续的发展中，日本的刺绣匠人们吸收了中国的刺绣技法，将之与日本本国的文化特色及审美相结合，逐步形成了极具日式风格的刺绣工艺。匠人们从生活中获取创作灵感，把对生活的美好期许绘制成不同的图案纹样，如日月星辰、四季更替都是匠人们热衷描绘的美景，春天曼妙飞舞的樱花、夏天繁花似锦的锦葵、秋天红艳似火的枫叶、冬天傲骨凌霜的梅花等，匠人们将寓意美好的纹样用于日本和服的装饰，这一传统被人们沿袭至今。图6-10是日本刺绣和服。

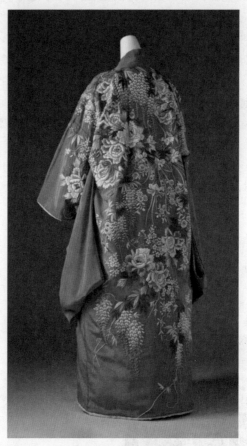

图 6-10　日本刺绣和服

　　日本和服是日本刺绣的重要载体，除此以外旧时武士的甲胄、相扑勇士的腰带、传统木偶的服饰都是匠人们施展手艺的地方。

　　传承了 1 500 多年的日本刺绣，由于不同的地域文化和风俗形成了不同的流派，其中以京都地区的"京绣"、东京地区的"江户绣"、金泽地区的"加贺绣"尤为出众。

　　平安时期，日本朝廷在京都设立"织部司"管理朝廷所需染织物，司内设刺绣专职，京绣的历史便从这里开启。平安时代的刺绣以华贵的宫廷风格为主，常在绢织物、麻织物上盘绣金银线。

　　江户绣起源于江户时代。江户时代是日本经济的繁盛时期，在幕府的统治下严禁奢靡，但经济的发展仍然推动了江户绣沿袭的雅致华贵风韵，这一时期的染色技术和刺绣纹样构图都得到了进一步的提升。

　　加贺绣起源于室町时代，当时日本盛行佛教，在加贺地区布教时僧人所穿的袈裟和携带的佛事绣品是加贺绣的原型。随着京都装饰审美的盛行，加贺地区的手工艺风格也受之影响而产生了变化，加贺绣沿袭京绣的金银线刺绣，并融入了更多的各色丝线刺绣，将原本华贵的刺绣变得柔和自然。

　　日本刺绣讲究"顺、齐、平、匀"，"顺"指刺绣痕迹流畅；"齐"指边缘针迹整齐；"平"指绣面平整，无浮丝；"匀"指针距均匀。为了丰富刺绣效果，日本刺绣匠人创造出了 30 余种针法，如松针绣、盛松绣、锁绣、菅绣、折返绣、笼纹绣、绣切、相良绣、芥子绣、中阴绣、地引绣等都是日本刺绣常用的针法技艺。图 6-11 是日本刺绣。

　　图 6-12 为日本刺绣和服。服装以香槟色为底料颜色，通身刺绣燕子、紫藤花、鹭鸶和鸢尾花。燕子姿态轻盈，穿梭于紫藤花间；鹭鸶则翩然展翅于鸢尾花丛之上。服装刺绣配色淡雅而不失华贵。

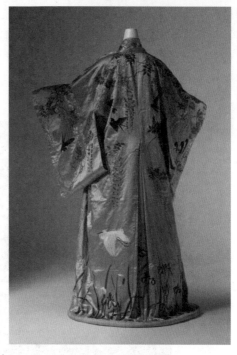

图 6-11　日本刺绣　　　　　　　　　　　　　　图 6-12　日本刺绣和服

6.2.2　印度刺绣

　　古印度是世界四大文明古国之一，于公元前 2500 年孕育了印度河文明。印度是当今世界位居第二的人口大国，庞大的人口基数推动了印度经济的多元化发展，手工艺与纺织业是印度的重要经济产业。印度的社会财富分配极度不平衡，严苛的社会等级制度，使得印度的手工艺形成了鲜明的阶级对比，极具地方文化特色。

　　印度刺绣也出现了鲜明的对比，如仅供皇室专用的扎多兹刺绣，供高姓贵族所用的次坎刺绣、扎刺绣、戈塔刺绣，流行于民间的卡素体刺绣等。

　　扎多兹刺绣（见图 6-13 和图 6-14）是传统的金银线刺绣技法，在印度有着悠久的历史。该刺绣与法国刺绣手法相似，但图纹花样更显繁复，色彩更加浓艳，具有鲜明的民族特色和宗教特色。扎多兹刺绣用料讲究，常以丝绸为底料刺绣金银线，一般依照绣布底料本身的花纹图案刺绣，以达到富丽堂皇的立体感和华贵不凡的视觉效果，是皇室制衣所用刺绣工艺的不二之选。

　　次坎刺绣（见图 6-15）是一种印度传统的刺绣工艺，相传是由莫卧儿皇朝皇帝贾汉吉尔的妻子奴·吉汉所创造。早期的次坎刺绣仅用白线刺绣，先将图案印于底料之上，匠人们沿图案绣制轮廓或花样，完成刺绣内容后再将事先印好的图案清洗掉，最后呈现出花卉的立体质感。

图 6-13　扎多兹刺绣（一）　　　　图 6-14　扎多兹刺绣（二）　　　　图 6-15　次坎刺绣

戈塔刺绣，早期是用金线在丝绸上刺绣，异常华贵，是贵族常用的服装刺绣工艺，发展至后期常用金、银、铜等金属线在绣布上刺绣花卉。刺绣图案多源于生活中的花卉、动物等。如今戈塔刺绣是印度流行的主要刺绣工艺之一，常用于莎丽刺绣和结婚时的服装刺绣。

卡素体刺绣（见图6-16）的图案精致美观，是传统的挑花刺绣，与我国少数民族的挑花刺绣、日本的小巾刺绣、十字绣技法相似。

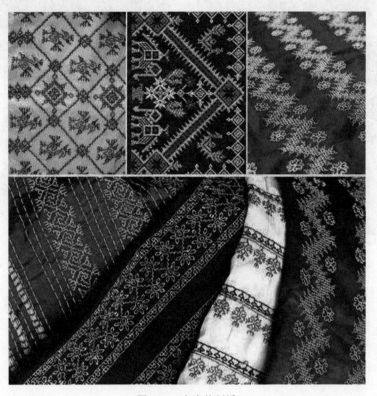

图6-16 卡素体刺绣

水烟刺绣起源于17世纪，是一种因信仰而产生的刺绣工艺。在印度，甲壳虫、云母等被认为能够辟邪驱恶，为抵御邪恶人们将类似的银片、锡片镶嵌绣于服装之上。随着社会的发展，银片和锡片被玻璃镜片所替代，故又名"镜片刺绣"。这种刺绣工艺还常见于尼泊尔、阿富汗和巴基斯坦。

伏卢卡里，是"花朵"的意思，这种刺绣（见图6-17）主要供女性居家消遣，可以在棉布、雪纺布料、乔其纱和丝绸上制作，旁遮普邦曾经流行过50多种伏卢卡里刺绣技法，如今仅少数技法被保存下来。该工艺是用丝线在织物上刺绣出纹样，偶尔用于莎丽刺绣。

图6-17 伏卢卡里刺绣

图 6-18 为印度女性所穿莎丽，莎丽一般为长 5.5 m、宽 1.25 m 的长方形丝绸，在上刺绣各种纹样花卉装饰，一般好的纱丽常装饰着几何图案、各类花的图案。穿着莎丽则是从腰腹一侧包围成筒裙，再将末端的下摆搭在肩上，穿着莎丽时短衫与筒裙之间可露腰，不可露腿。

图 6-18　印度刺绣莎丽

6.2.3　新加坡娘惹刺绣

峇峇和娘惹的祖先是随郑和下西洋后跨境至南洋做生意，并留在马六甲海域地区与当地人通婚的明朝后裔，他们带去了中国的传统文化，在那里接受了马来文化，并酝酿出了更为丰富的生活和文化。在当地华人与马来人通婚的后代，男性称峇峇，女性称娘惹。以南洋地区的女性华裔文化为主的文化范畴，我们称之为娘惹文化，娘惹文化传承自中国传统文化，同时又融入了马来文化，距今已有大概 600 年的历史。

去到南洋经商的华人主要来自我国广东、福建一带，所以娘惹文化中的服装及刺绣受我国广东、福建一带的影响甚深。娘惹服装类似汉族的传统女装，刺绣则是沿袭了粤绣中潮汕地区的刺绣技艺，如珠绣、金银线绣、打籽绣、雕绣、挑花刺绣等工艺手法。娘惹女孩从小便要学习刺绣、穿珠等工艺，姑娘们要利用闲暇时间自己绣制整套床罩等用品，以便日后结婚时用，这一习俗与中国的传统如出一辙。由于新加坡先后沦为荷兰、英国的殖民地，所以在娘惹的服装和刺绣文化也受到了欧洲的影响，如在娘惹衫上出现的蕾丝花边。

珠绣：属于潮绣中的一种刺绣手法，将珠子、亮片作为刺绣装饰的主体，绣线仅起固定或其他辅助作用。

金银线绣：金银线刺绣顾名思义是以金银线为主，刺绣各种花卉纹样，装饰效果极强，在光照下闪闪发光。

打籽绣：用绣线在针尖绕圈结成小粒，以多个小颗粒组合分布形成图案花卉。

雕绣：又名镂空绣，是一种以抽纱为主的绣花工艺，针法以扣针为主，先刺绣出花卉的轮廓再将轮廓内的多余面料剪掉，多是在白色面料上刺绣白花。图 6-19 为雕绣衣。

图 6-20 为传统的娘惹服装，上身为可巴雅，下身为纱笼。绿色的可巴雅上用白色、粉色绣线刺绣花卉、鸳鸯，其领口、门襟及袖口位置装饰刺绣花卉。下装纱笼的选择则要依据可巴雅上的刺绣色彩来定，一般情况是选择与可巴雅上刺绣同色的纱笼。

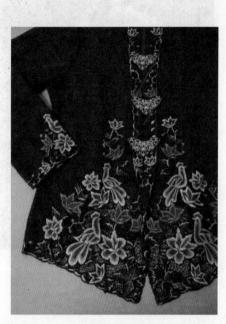

图 6-19　雕绣衣

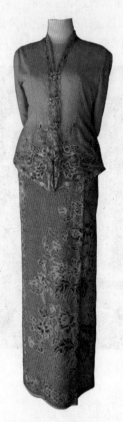

图 6-20　娘惹服装

6.3　美洲服装刺绣

美洲全名亚美利加洲，分为北亚美利加和南亚美利加，地理位置位于太平洋东岸、大西洋西岸。美洲的原住民为印第安人（印第安人早在 18 000 年前渡白令海峡来到美洲），直至 500 多年前意大利人哥伦布抵达了被其称为"新大陆"的美洲，随后欧洲殖民者相继来到了美洲，先是大肆掠杀当地的原著居民，然后再从非洲贩卖黑奴到美洲。所以美洲的文化、手工艺多是印第安文化和欧洲移民文化相互融合的产物。所以，美洲的服装文化、刺绣文化是多元化的。

6.3.1　墨西哥刺绣

墨西哥是联邦共和制国家，是美洲大陆古印第安人文化的中心之一，前后相继孕育了奥尔梅克文化、托尔特克文化、特奥蒂瓦坎文化、玛雅文化等。

墨西哥的台瓦那刺绣（见图 6-21）色彩鲜亮，来源于五千年前的墨西哥奥托尼族，岩洞里描绘祖先日常生活的古老壁画是台瓦那刺绣的重要起源，其纹样设计与我国的剪纸艺术相似，主要以鹿、兔子和火鸡为主。纹样没有具体的限制和要求，一切以匠人们自己的喜好出发。台瓦那刺绣带给人们奇幻又极具童趣的视觉感受。

墨西哥著名的女画家弗里达喜爱穿着台瓦那刺绣的民族服装（见图 6-22），台瓦那刺绣最大的特点就是以大朵的花卉纹样为主，底料为丝绸或天鹅绒，刺绣配色明艳夺目。

图 6-21　台瓦那刺绣

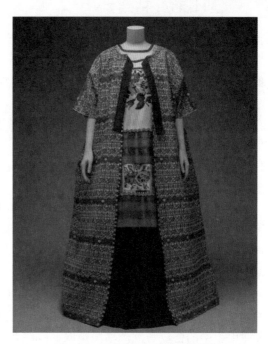

图 6-22　画家弗里达的墨西哥服装

　　图 6-23 为台瓦那刺绣上衣，宝蓝色的丝绸底料，刺绣亮色系的花卉装饰，将上衣装饰的鲜艳多彩，极具墨西哥风格。

　　图 6-24 为墨西哥萨波特克人的传统服饰，裙子的领口、腰腹位置和裙装均加饰夸张的花卉刺绣，刺绣色彩明亮，与服装底料形成鲜明对比，使得服装整体更加的灵动活泼。

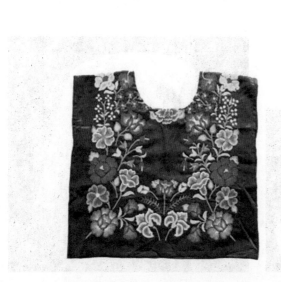

图 6-23　台瓦那刺绣上衣

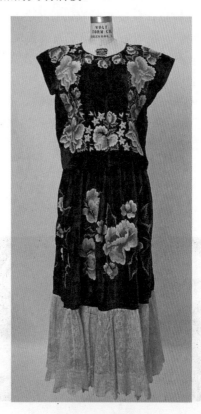

图 6-24　墨西哥裙装

6.3.2　美国印第安刺绣

印第安刺绣，即指印第安民族的手工刺绣技艺。印第安人是对除爱斯基摩人以外的美洲原住民的统称。美洲的土著居民中绝大部分是印第安人，由于语言、习俗、信仰的不同，印第安人又分为多个不同的分支部落。但由于历史原因，大部分印第安人都居住在偏远地区，他们至今任穿着本民族的传统服装。在他们的传统服装中，刺绣是装饰服装的主要工艺。

印第安人刺绣大多使用兽皮、粗布和桦树皮做服装用料。印第安人的刺绣技法众多，在服装上使用的技法有绒绣、补花、发绣及常见的棉线刺绣。但不同的印第安部落因生活环境、习俗和信仰的不同，产生了不同的刺绣技法和工艺风格，例如北方游牧民族的羽毛管刺绣、南方平原地区的珠绣等。

印第安刺绣技法包括以下几种。

（1）羽毛管刺绣。顾名思义刺绣原料为鸟类的羽毛，他们常选用白色的羽毛进行刺绣，必要时用熏染的方式得到黑色、棕色、黄色的羽毛，偶尔也用色彩鲜艳的天然羽毛。刺绣前人们要将羽毛上的绒毛剔除，处理成长约 3～5 cm 的羽毛管泡入水中直到软化，再反复打磨至平整顺滑，最后再一个接着一个的连接成条绣制在底料上。

（2）珠绣。在传统的南部刺绣中，人们常以贝壳珠、珊瑚珠、绿松石、果核珠、陶珠和骨珠为刺绣原料。19 世纪后，欧洲的移民漂洋过海带来了彩色的玻璃珠、镀金银的金属珠还有光滑圆润的陶瓷珠，印第安人便用手中的兽皮与欧洲移民换取这些精致的珠子。19 世纪末印第安绣发展至兴盛时期，妇女们节日时穿着的盛装便是由珠绣和流苏装饰点缀，服装上刺绣各色彩珠，在阳光的照耀下，珠子反射出耀眼的光彩。图 6-25 为珠绣装饰的腰带。

（3）绒绣。绒绣的诞生是源于欧洲移民将绵羊带到了美洲，自此印第安人有了毛织物和毛线，他们将染色后的毛线刺绣在面料上，表现不同的纹饰花卉。

（4）补花。印第安的补花刺绣原料不同于常见的补花，他们采用桦树皮补花、鱼皮补花和动物肠衣补花。他们将桦树皮、鱼皮和肠衣进行染色处理，再切割成所需的图案花型绣制在衣服上。当欧洲移民来到美国带来丝绸、花缎后，印第安人又发展了丝绸补花、花缎补花。

（5）发绣。与我国的发绣不同，印第安人的发绣是以驯鹿或麋鹿的毛发为原材料，由于其纤维短的特性，所以只能用于简单的花卉、几何纹样的绣制。

图 6-26 为印第安极具代表的民族服装。衣身为红色面料，为圆领长袖短衣，领口处为开襟式的珠绣拼接装饰和皮制流苏，双肩至腹部装饰白色绒绣，上挑红色、蓝色几何纹样，袖口处拼接绒绣及皮制流苏，上衣下摆处挑绣几何纹样。

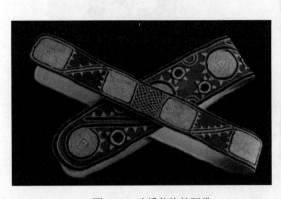

图 6-25　珠绣装饰的腰带

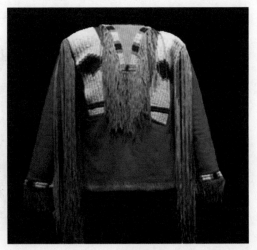

图 6-26　印第安服装

图 6-27 和图 6-28 为印第安成年男性外衣。立领长袖的对襟大衣，以藏青色面料为底，衣领、门襟、双肩、袖口、下摆处均拼接浅蓝色、红色面料，并装饰刺绣，主要以棉线刺绣及珠绣为主，刺绣卷曲的纹样。大衣后背缝合处以红布包边作装饰。

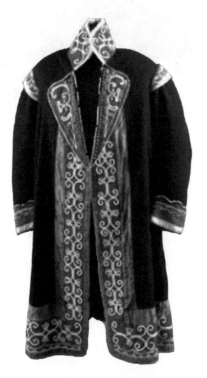 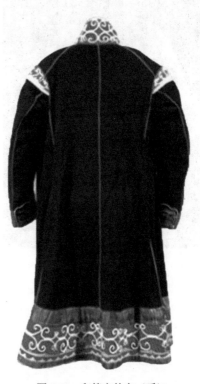

图 6-27　印第安外衣（前）　　　　图 6-28　印第安外衣（后）

6.4　其他刺绣

这里主要介绍爱斯基摩刺绣。

爱斯基摩刺绣即为爱斯基摩人的手工艺刺绣。爱斯基摩人又名因纽特人，主要分布于阿拉斯加、西伯利亚、格陵兰所在的北极地区，是亚洲黄种人。爱斯基摩人的生活习俗是为适应寒冷的冰雪环境而产生的。北极地区不能展开畜牧业或农耕业，爱斯基摩人的食物来源主要靠捕杀猎食鱼类、海豹、海象、驯鹿等，食用过后剩下的皮料便是爱斯基摩人日常生活中的必需品。熊皮、狐皮、狼皮、海豹皮和驯鹿皮等皮料是爱斯基摩人服装的主要面料，动物皮毛能起到很好的御寒保暖作用。当地妇女将动物的肠子制成缝衣线，骨头和牙齿制成缝衣针，用麋鹿、驯鹿的皮毛进行绣花、镶边装饰服装，以羽状绣花针和辫子绣为主要针法，刺绣的图案纹样以与生活息息相关的劳作场景、人物动物为主。

图 6-29 为爱斯基摩人的传统服饰，带帽的长袖收口衣，通体均用皮毛拼接而成，双肩和前胸处加饰羽毛刺绣，衣服的下摆处装饰简单的几何纹刺绣，再拼接皮毛刺绣，使之与服装整体和谐统一。

图 6-30 为爱斯基摩人服装，服装通身为皮毛拼接而成，在拼接处装饰辫子绣及毛边绣花，以固定皮毛拼接，拼接的毛花边使得色彩单一的服装有了深浅不一的对比，起到了服装整体色调的协调作用。

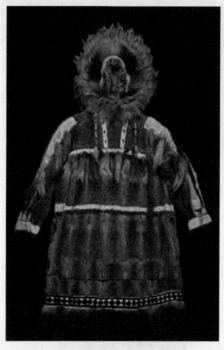

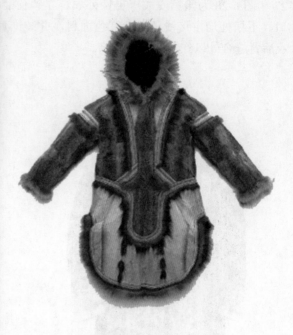

图 6-29　爱斯基摩服装（一）　　　　　　　　　　图 6-30　爱斯基摩服装（二）

实践题：

选取一类刺绣工艺进行研究，并设计一款符合其工艺特点的服装。

思考题：

1. 对比各大洲的刺绣，总结其异同点。

2. 选择自己最喜欢的服装刺绣类别，并阐述理由。

参 考 文 献

[1] 孙佩兰.中国刺绣史.北京：北京图书馆出版社，2007.

[2] 郝淑萍，吕舟洋.蜀绣作品选萃·针法技艺.成都：四川远程电子出版社，2014.

[3] 钟茂兰，范欣，范朴.羌族服饰与羌族刺绣.北京：中国纺织出版社，2012.

[4] 殷安妮.故宫织绣的故事.北京：故宫出版社，2017.

[5] 王亚蓉.中国民间刺绣.北京：商务印书馆，1985.

[6] 苏日娜.少数民族服饰.北京：中国社会出版社，2011.

[7] 贺琛.民间服饰.北京：中国社会出版社，2011.

[8] 杨傲云.针绣之艺·传统刺绣与现代艺术设计.沈阳：辽宁美术出版社，2017.

[9] 童芸.刺绣.合肥：时代出版传媒股份有限公司，2016.

[10] 戚嘉富.少数民族服饰.合肥：黄山书社，2012.

[11] 诚文堂新光社，刘晓冉.世界刺绣花样集锦.石家庄：河北科学技术出版社，2014.

[12] 粘碧华.传统刺绣针法集萃.郑州：河南科学技术出版社，2017.

[13] 陈洁，濮微.服装材料与应用.上海：学林出版社，2016.